從商品設計開始

賺錢咖啡店經營法則

醜小鴨咖啡師訓練中心　編著

開店前從觀摩
國外咖啡館
找到賺錢關鍵

在切入主題之前，先講一看。舉例來說，像是日本餐飲市場，相較於台灣競爭更為激烈，下許多人開店前可能會陷入的迷思，大部分想要開店的人都會想要開一間與眾不同的店，或者想要賣獨一無二的產品，像咖啡、蛋糕、餅乾等等這些都不是問題，但重點是，不要因為想賣這些東西而去別人店裡上班或打工，這樣很可能只會學到二手技術，因為大部分的店主並不會無私分享製作好吃產品的祕訣，他們也沒有責任教會所有產品製作的方法和細節，如果有時間，有預算建議不如去上課精進技術更為實際，在課堂上老師不但會傾囊相授，並可以針對需求解決問題，這樣才可以學到更完整全面的東西。

如果想更進一步創造有特色的店，不妨去國外市場走走看

因此可以去同質性高的區域或者百貨美食街去試吃比較，體驗人家東西的味道到底有多極致才可以在這裡順利存活，然後問問自己做出來的東西味道有比這裡更好吃嗎？如果答案是否定，就要再更進一步花時間去學習，才有機會在競爭的市場脫穎而出。

去國外咖啡館觀摩時建議可以專注在2件事情上面，第1是店裡面的配方咖啡，第2是每個來店消費者所點的東西，這2件事很實際的關係到咖啡館的營業額，其他像是人事配置、店面配置、機器設備等都可以花錢解決，但各家店的產品力跟消費者的喜好是花錢買不到的，甚至遇到產品不合你意的但店裡生意很

好的情況，也要從其他品項去觀
察，看看所搭配的餐點及來的客
群是不是有什麼不同，出國學習
就該專注在錢買不到的地方；若
是開店前已經擬定好定位，去國
外觀摩時可以選擇和自營店相同
性質，營業時段相近的咖啡館觀
察人流、客群、消費模式和習慣

作為開店的參考，從中發覺自己
不足和需要調整的地方。

近年來日本年輕人開了許多
新時代的咖啡潮店，但時下流行
的開店模式可能容易看到裝潢重
複性太高，穿著和氛圍、銷售產
品內容都大同小異的咖啡館，別
忘了，咖啡賣的是品質和口感，
老店之所以能不畏時局持續經營
到今天一定有他的道理，建議無
論是潮店或者經營有成的老店
都去觀摩，分析比較彼此之間
的差異。在這裡要提醒大家，

每個人開店前心目中都有一間
漂亮的店面，但實際上只有光
鮮亮麗店面並不代表會賺錢，
出國去看咖啡館的目的是要確
定你產品是否有競爭力，找出
別人的成功特點，並轉化成為
讓你的店會賺錢的關鍵。

CONTENTS

開店前的準備

當然,仟何人都可以經營咖啡店,但是想要經營一家能真正賺到錢又能永續經營的咖啡店,絕對不是一件容易的事,除了要考慮到資金、人事、菜單、地點以及店面設計裝潢……之外,到底還有哪些必須了解的細項守則呢?接下來,作者將以「咖啡商品設計」為出發點,帶你一步一步、穩扎穩打地學會「賺錢咖啡店創業技巧」。

咖啡商品概論

在討論咖啡館經營之前，創業的第一步驟不該把重點放在機器設備、地點選擇等，而是率先確認你的商品設計是否已經規劃妥當，並且符合咖啡館整體經營方針和成本結構。

因為「商品」在某種程度上，就代表著你的「品牌」。早期作者在國外學到的經營方式是——你想成立一間店基本要有一個「品牌」，但它不只是簡單設計一個LOGO，而是一定要有部分品牌的對應性商品（如：服飾、餐點、器具等），讓消費者在接觸商品的瞬間，就直覺反應把它和你的品牌做連結，就咖啡館而言，這項商品就是你的咖啡飲料。

目前台灣許多店家經常會誤把LOGO和品牌劃上等號，反而忽略了商品規劃的重要性，這是一個相當錯誤的觀念，當消費者來到店面卻發現沒有合適的東西可以購買，反而會影響他們對於品牌的印象，進而導致品牌無法成立。

此外，由於目前台灣的咖啡豆貨源仍以進口商為主，每一間店可以取得的單品豆其實大同小異，在單品豆的部分比較難有差

異性，故我建議店家在整個商品設計的過程中，一定要調配出至少一款品牌專屬的獨家配方，打造咖啡商品獨一無二的特殊風味，吸引消費者購買並建立品牌忠誠度，通常以3～4支咖啡豆搭配組成最佳。

規劃上，店主可依循五大要素做思考，分別為產品的獨特性、取代性、複製性、可量產化，以及成本的合理性，並在整個創業的過程中，時刻比對、以反覆檢視你的商品是否兼顧這五項特質，以確保商品結構健全利於品牌長期經營。這也是避免自己一不小心掉入商品設計的迷思之中，導致後續經營模式偏離最初創業主軸，或者造成營運問題成為創業失敗的遠因。

除此之外，咖啡終究是食

品類，商品設計首要核心重點仍是「味道」，尤其飲料（含咖啡）給予消費者的直覺反應一定要好喝。故在商品調配的過程中，如果你無法讓自己在第一時間說出「好喝」二字，就必須思考並調整配方內容，根據過往經驗，這部分差異通常會與飲料口感有關係，這時不妨選擇一些以口感柔順著稱之咖啡豆，增加配方順口度。

有了商品設計的基本概念之後，在接下來的章節中，我將針對前述提到的商品設計五大特質做逐一說明。接著，請與我一同

翻頁，繼續看下去！

特殊性

一般人的思維

討論商品「特殊性」，其主要目的是為了幫助品牌在眾多同類型店家中，做出差異性，並讓大眾受到店內咖啡的獨特風味所吸引，前來購買商品。為此，打造咖啡品牌的首要工作，就是設計你的招牌配方，每支配方組合不要太複雜，以3～4支單品搭配最佳。

迷思 ❶

追求特殊單品豆，而非特色配方

在此我要首先點出一個重點迷思，就是不要把商品的「特殊性」放在追求精選單品豆或特殊來源、產地的咖啡豆，而是應該著重你的配方設計，也就是只有這間店才能調配出的獨特風味。因為一間咖啡館可以吸引客人前來消費的主要原因，通常源自店內商品的特色味道，而不會是原料來源有多麼特別。

此外，如同先前所提到的，非台灣咖啡豆的取得方式，除非台灣本地自產的豆子，否則很難從咖啡豆去拉出品牌差異性，甚至無可避免會落入價格戰的情勢。即使幸運獨家搶得某一支特

殊單品，也可能因為它的成本過高沒有利潤空間，或是貨量不足造成時間的產品空窗期，都是可能面臨的問題。

就利潤結構做分析，所謂單品豆雖是每一間店都有的基本款，卻不是一個大賣的商品。因為大家喝完咖啡之後，對於買咖啡豆這件事通常是非常被動的，畢竟咖啡豆不能直接吃/喝，它一定要經過沖煮程序之後，客人才會知道你的咖啡豆有多好喝。所以在開店初期，不要太執著把目標放在販售咖啡豆，因為客人需要有時間消化你的商品特色，尤其在開店初期，即使想要主打過人的烘豆技巧，說服客人你的咖啡豆口味特別出色，短期內是不會有效益的。

迷思❷ 太專注「特殊性」，忽略其他原則

另一個常犯錯誤，就是過於關注配方的「特殊性」，雖短時間內，卻忽略了其他設計原則，這些商品設計看似沒有問題，甚至能有更好的呈現，但長期下來卻容易造成嚴重的營運問題。

舉例來說，為了彰顯某一種香氣或口感，堅持使用特定產區、特殊單品，但你無法保證它未來的供貨一定不會有問題，如果又沒有事先規畫替代方案，當遇到突發狀況時，往往只能改變原有配方風味或面臨無貨可賣的窘境。其他案例如：配方設計太複雜，導致後續製作易有誤差且不易快速量產、特別加入某支單品提升配方風味但取代性不佳等。

上述情形最初目的都是為了塑造品牌個性和顧客忠誠度，也會成為許多店家在最初規劃時，始料未及的絆腳石。

迷思❸ 貪心規劃太多品項，反而造成選擇困難

為了害怕店內餐點太過單一，有許多人會在一開始菜單設計時，就努力放上相當多樣化的商品內容，這不只會增加物料成本，也容易導致各人因為選項太多而無法決定要購買哪項商品，拖慢點餐速度、減少翻桌率，並且無法建立一支強而有力的代表性產品，以上狀況都不利於店家追求更優質的配方，卻可能造成商品的穩定性不佳，造成客人對於店家品質產生質疑，相對降低他們的品牌忠誠度，反而得不償失。

最後，在創業初期的前3～5年不要採取客製化服務，因為它無法被量產，只能服務單一客戶，相對利潤空間和取代性都比較低，對於店家創業初期不只助益不大，還可能造成成本負擔。所以在咖啡館經營的初期，商品設計仍是以方便性為首要重點，才是比較合適的作法。

配方設計首重口感，香氣是附加價值

咖啡配方調配的重點，大致可分為口感和香氣二大主軸。考慮到咖啡的本質仍是一種飲料，把設計重點放在口感（味道）呈現，風味好不好喝、口感順不順口都是設計的核心訴求。

香氣則是附加價值，因為消費者對於香氣的認知通常比較主觀，故在配方建議以「有」為原則，不需要做到100分的完美程度，基本達到80分中上標準就可接受。在此也要提醒店主，如果今天咖啡的入口瞬間，客人率先感受到它強烈的香氣，而不是口感柔順與否，那你可能必須思考，這項商品的強韌度或成熟性或許不是那麼好。

於既有配方中，增添附加價值

當配方的內容決定之後，你手上也會握有幾款現成的單品豆。這時不妨從中挑出幾支單品豆，可以著重在香氣比較足夠的商品上，如：肯亞、耶加雪菲等，藉此吸引消費者的目光。

此時，不要一次把所有單品豆都放到架上，因為你會讓客人花太多時間去「問」這是什麼？而不是「想」我要買什麼。最好的搭配是一支配方豆和一支店家推薦的單品豆，這樣可以幫助客人更快速下決定，因為二選一的效率永遠會比四選一要來得快。

從另一個角度切入，如果今天我先主打一支我覺得很好的單

品豆，並且客人的迴響很好，藉由這支單品又會帶出另一個商品的特殊性，當你推出第二件附加單品時，客人比較不會在你的商品架前猶豫該買哪一種，而是很自然地反應：這間店的商品很好喝，我可以直接買回家試試看。

這部分的消費者心理狀態和嚐鮮的概念有點不一樣，以冰淇淋店為例，如果客人一直換新口味的話，就表示他還沒有吃到他喜歡的味道。但是當客人可以自行決定要買哪一支商品時，表示他對你的產品有一定的信任度，在某種意義上，就是你經營自己品牌的基本架構。

關於商品焙度，一般咖啡廳通常會針對不同單品或配方做不同烘焙度的調整，如果可以的話，我反而建議讓每支咖啡豆在配方和單品的焙度都不要落差太大，這是為了讓你在整個成本結構能有比較好的控制，並且省下烘豆時間，不用配合兩種不同焙度讓製作過程變得更加複雜。

第一支商品為核心，逐步延伸其他商品

店家所推出的第一項商品完全沒有任何負面評價（不包含偏甜、味道較重等個人感受），就表示你商品成功了。只要經過一段時間，等到客人產生一定程度的品牌忠誠度之後，店家再逐步推出其他新品去豐富你的產品線，客人的接受度也會更高。

一般來說，當你著手規劃一件商品，從開始賣、被初步接受到客人完全接受你的商品，大致需要近2年時間。其中還須面對多方考驗，包含著隨著商品賣愈來愈大，你的商品「複製性」好不好、品質口味有沒有維持不變、客人反應是否持續好評等，唯有一一合格，才能確實提升客人對於品牌的評價，一步步確立你的品牌地位。

最後，要提醒店主每一間店所推出的第一件商品（配方）是整個菜單設計的最大重點，通常會是店家最主力長銷品，也是確立品牌特殊性的關鍵。建議店主一開始不要貪多，先從少量但具有代表性的商品著手。如果今天

所謂的好商品 ❷

取代性

一般人的思維

討論「取代性」的最基本原則，也就是你的每一項東西都必須有替代方案。因為咖啡豆本質仍是農產品，一樣會有產季限制，甚至受到氣候變遷的影響，也可能出現產量欠收、豆子品質不佳等問題。因此，我很建議店家在開店初期、主要配方確定之後，不妨再多花一些時間幫配方內的每一支咖啡豆都先找好替代單品，確保未來遇到突發狀況時，店家可以更快速找到解決方案，同步維持整體配方的風味不會落差太大，這對於品牌長期經營是相當重要的步驟。

迷思 ❶ 用特殊單品做配方，導致取代性不佳

所謂的配方，不要使用單一產區、獨特產區或特殊時間點才有的咖啡豆，因為這類單品的「取代性」通常也會非常低。曾經聽過許多例子，都是為了追求更完美的配方風味，精心挑選一、二支特色豆來提升整體配方的香氣或口感，卻忘了確認它們的「取代性」會不會有問題。

這類作法在初期貨源充足時，或許可以快速吸引消費者目光，並且累積固定消費客群，尤其當你的商品愈好，商品自我行銷的速度就會愈快。接下來，你就會面臨所謂「取代性」的問題——你的貨源可不可以長時間被穩定提供？如果你的囤貨量不足，又因為商品太過特別無法找到合適的替代方案，那在未來的一季、半年或剩下的9個月內，就會面臨到一個無法控制的未知數，對於整體營運將是嚴峻考驗。

迷思 ❷ 直接把A換成D，影響風味呈現

關於替代方案的部分，如果今天你的配方立有A、B、C三款單品，應該是思考把A換成A1，也就是相近、類似的單品，通常是相同產區的不同品種的咖啡豆等；而不是把A直接換成D，如：把肯亞AA換成耶加雪菲。

因每個國家和產區的氣候環境、土壤條件、栽種方式都會有

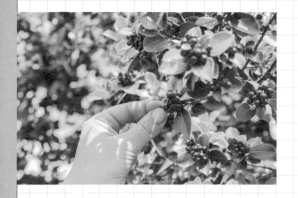

所不同，也造就每一款單品咖啡的獨有特色與風味。即使位在相同國家，只要產區不同，咖啡豆所呈現的風味就會有些不一樣。

如果隨意替換，客人很容易就會發現口味變化，要是連大前提的標誌性豆子都已經改變的話，就更讓人難以忽視了。

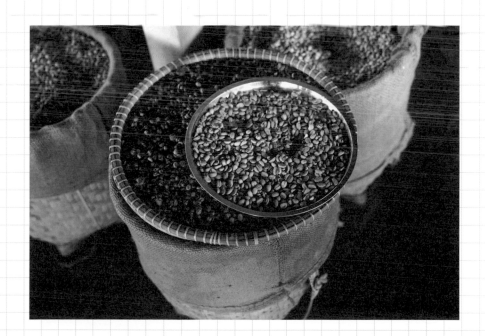

達人的思維

如果說，「特殊性」的目標是去彰顯品牌差異化，「取代性」所追求的就是在穩定中求勝利。良好的「取代性」不只可以確保這些商品一整年都能穩定提供，也能最大限度地保障店家在面對突發狀況時，不至於大幅影響營運狀況。

80分單品賦予100分穩定

很多店家都會認為，我只要把做好的商品愈快賣掉，就是賺錢。這其實是一個很正確的概念，但如同方才所說，如果今天你的商品非常搶手，但貨源卻不穩定且找不到合適的替代方案時，對於店家經營會是一個不安定因素。

因此，如果你的商品品質很好，可是你無法100%保證它的供貨量不會有問題，我會建議你不要太執著去追求最好的口感，退而求其次選擇品質中上（約80分）但穩定的單品，反而保障你的銷售更加長長久久。如果這支單品的價格親民、品質不會太差，又有良好的取代性，絕對是你的不二選擇。

接下來，你可能必須做出二個選擇，一是乾脆不賣這項商品，二是選擇品質較差的單品做替代。但是第二項作法，你可能會面對客人因為你前期的商品太好，導致後續商品出現落差時，客人就不買單。雖然此一現象未必是絕對的壞事，但卻會影響客人對你的商品產生質疑，間接削弱他們對於店家的品牌忠誠度。

避免太早更動配方，易造成不安定感

在商品設計迷思的部分曾提到，我們在挑選替代方案時，應該找尋相似的單品做替換，而不是找個完全不同風味的單品取代。透過由A換成A1的概念，不只能盡量維持商品一致風味，

對於店家長期累積特殊性的過程，也比較不會造成傷害。

此外，配方替換的時機點也很重要，如果店家在商品還沒有穩定的階段就任意更動配方內容，稍一不慎就會給客人帶來商品品質的不安定感，相對影響消費者對於品牌的忠誠度。然而，如果你在替換的過程中，發現即使運 A1 都很難取得，就必須回頭檢視是不是 A 豆子原本的「取代性」就有些問題，需不需要調整原始配方。

對於商品設計而言，「取代性」或許不是立即見效，但如果忽視這一原則的重要性，不只無法維持你商品的特殊性，對於店家的長久經營與發展更有著舉足輕重的影響。

所謂的好商品 ❸

複製性

一般人的思維

所謂「複製性」，又被稱為可重複性，這一樣是商品設計的重要原則，主要特性就是讓所有的人在不同時間、不同地點都利用同樣的配方，煮出類似味道咖啡。這不只關係到咖啡館經營面，讓店家可以確定每天都能重複製做出相同的商品；也會傳遞給消費者，讓他們能夠放心每次都可以重複喝到相同的口味，並且逐步累積對於品牌的信任感，幫助品牌建立穩固的基礎。

迷思 ❶ 配方過度複雜，難以精準複製

很多時候，店家為了追求更好的配方風味，經常會把每支豆子都做不同比例的搭配，並仔細講究細節差異，賦予商品更有深度的味道。於此同時，卻也很容易導致配方變得過度複雜，降低了商品的複製性，進而增加了製作過程發生誤差的可能性，以及員工教育訓練（咖啡製作）的困難度，限制了商品的廣度。

如果這些誤差一直無法被有效控制，就可能嚴重影響到消費者對於商品的信心。一旦他們心中有所質疑，對你的商品忠誠度也會跟著下降，這種現象對於店家經營是一個非常大的傷害。因此，提醒各位店主一定要把商品的「複製性」做好，才能避免類似情形發生。

迷思 ❷ 教育訓練未確實，員工複製性不佳

除了針對商品設計，「複製性」討論的另一個重點在於製作技術的複製，如何讓每一

位員工都能沖煮出相同風味的咖啡商品，是員工教育訓練的一大重點。

這裡讓我們試想一個情況，如果今天一位客人來店消費時，他會因為負責沖煮咖啡的人不一樣而發出疑問：「為什麼不是你在幫我煮咖啡？」就表示他對於你的商品有所質疑，對品牌也是。導致這個結果的主要原因，可能是你的商品設計「複製性」一開始就有問題，也可能出現在員工教育訓練的規劃上，因此必須同步檢視和調整，才能確保最終呈現在客人面前的哪一份餐點有最好的呈現。

達人的思維

很多人在商品設計的初期，基本都會符合「特殊性」、「取代性」和「成本合理」的原則，卻往往失敗在「複製性」概念。因為他們在進行商品規劃時，經常只注意到「我只要做出來就好」，而沒有思考到「我如何一直做得出來」，導致商品的風味總是時好時壞、很不穩定，要是消費者對於商品品質缺乏信任感，品牌力就無法成立。反之，如果今天客人都很喜歡你的商品口味，只要再把「複製性」做好，確保長時間都能製作出風味一致的咖啡商品，自然就能在他們心中一步步築起品牌架構基礎。

簡化配方比例，創造複製性

想要打造良好的「複製性」，商品規劃就不能把它的內容和比例分配得太複雜。首先，你配方的單品數最多不要超過 4 種，一來方便複製，二來能有效降低物料成本和囤貨空間。其次，簡化配方比例調配，最好採取 1::1 的概念進行，把每支豆子的分量都分成相同整數，最容易拿捏。如此一來，即使不是同一個人來沖煮這一杯咖啡，所呈現的味道也能大致相同，不只為店家人力配置添加一分彈性，也不用擔心當客人發現不是由你來煮咖啡時，他們會感到質疑和不信任感。

反之，如果每支豆子的調配

比例都不一樣，如 1:1:2、1:1:1.5 等，它就容易受到測量容器均勻度或程度差異所影響而產生誤差，尤其遇到一些新手或沖煮經驗比較不足的人，味道自然會有些許差異。

提高複製性，增加店家翻桌率

當我們認真觀察消費者的消費行為會發現，一般消費者並沒有我們想像地喜歡嚐鮮的概念，如果店家促使他們萌生嚐鮮，經常是因為你的商品不符合他們的需求和喜好。因此，我們不難發現多數經營成功的餐廳和飲料店，一定都有各自的生力軍或招牌菜，以此類推，咖啡館的商品設計也是一樣概念，如果今天你

的配方夠好，消費者就不會一直往菜單搜尋自己到底該選哪一項商品，而是直接購買你的招牌特調。此時，如何讓客人每天都能喝到相同風味的商品，就是「複製性」重點之一，也是為了增加消費者的信任感。

此外，當商品的「複製性」愈高時，其實也能相對增加店內的點餐速度和翻桌率。因為客人對於商品已很明確喜好，並且信任你每一次都能煮出同樣好喝的咖啡，所以也會更快速點餐完畢，而非猶豫不決、不斷嚐鮮。同時，員工製作速度也通常能更加流暢、好掌握。

最後，我們綜觀整體「複製性」的概念，從商品設計到消費者感受，可說是一個環環相扣的過程。唯有當商品設計的「複製性」足夠成熟之後，才能更容易訓練員工們在商品製作的「複製性」，最終讓消費者透過持續「複製」相同的正面用餐感受，一步步在他們心中建構起品牌經營的基礎。

所謂的好商品 ❹

量產性

一般人的思維

當商品品質達到一定程度的穩定之後，店家還必須觀察整個製作過程夠不夠流暢和迅速，以符合「量產性」原則。不同於前面幾項設計要點大多專注於商品風味的呈現，「量產性」的特色在追求製作過程的速度感，努力去爭取店家出餐效率和翻桌率，以「量」致勝。

迷思 ❶ 慢工才能出細活，限制產量和獲利

所限制，通常不超過90分鐘。原因很簡單，不論平價、三星或五星餐廳，開店做生意若想獲利，拚的就是「量」，而「量」的根源則取決於你的速度。因此，如果每一組客人平均都要花費3～5小時以上才能完成所有出餐作業，這是非常不合理的經營結構，除非這間餐廳的任一餐點所得獲利都足以支付店家全天營業成本，就另當別論了。

此外，如果店家的出餐速度愈慢，也容易造成消費者對於品牌的質疑，雖不一定會歸咎於你的技術好壞，卻容易認為你的商品可能有些問題尚須調整，這對於品牌經營都不是一個好現象。

在開店過程中，商品的「量產性」往往被看得很簡單，但卻是許多店家最容易犯的錯誤之一。

因為台灣店家經常認為量產和速度、品質沒有直接關係，相反地，「快速」往往被歸類為「粗糙」，應該要「慢慢做，才是好品質」。

如果你也認同這樣的做法，證明你已落入非量產結構的陷阱了。舉個顯而易見的例子，若以「慢工」才能出「細活」的邏輯推論，料理精緻的高級餐廳一般出餐速度應該會很慢，但事實卻正好相反。以國外許多米其林餐廳為例，它們都非常講究料理效率，甚至連客人用餐時間都會有

迷思❷　商品選項太多，拖累出杯效率

商品「量產性」的另一個迷思，可以回歸到菜單設計做討論，就是你把菜單做得太複雜了。

在「特殊性」部分已經提過，當菜單選項太多就容易拖慢客人點餐的時間，實際的製作過程也會受到品項增加而相對耗時，連帶影響到店家整體的量產結構。這邊舉一個簡單的例子說明，如果今天有10位客人來店用餐全部點了相同的飲料，因為全部製作流程一致，就會方便店家更有效率、快速地完成所有出杯動作；反之，如果客人分別點了10種不同口味的飲料，就會衍伸出10種不同的製作流程、不同時間，把原本1分鐘就能完成出杯動作增加至5或10分鐘才能做好，就經營角度解釋，這就是非量產的結構。

達人的思維

所謂「量產」，指的是當店家的商品設定好之後，可以用最快速度來完成商品的沖煮、製作和出杯等各項流程；而商品設計的「量產性」則與店家品質有著絕對關係，不只要兼顧穩定品質和製作效率，甚至後續的物料進貨、倉儲保存的方便與否，都是「量產性」的討論重點。

簡化配方複雜性，降低量產的難易度

想要達到正確的量產結構，必須回歸到最初的配方設計，重點是不讓你的配方太過複雜。除了各支豆子的比例盡量以整數做調配，也要避免一次放入太多支單品豆，因為這樣的作法雖可賦予配方「特殊性」的存在，卻也可能產生無法被量產的窘況。因為一個配方所含單品數愈多，組合也愈複雜，製作過程產生誤差的機率相對提高，當它需要被快速量產時，就很容易出現品質不穩的問題，或者你必須減慢製作速度以配合品質要求，如此一來，就不符合我們所說的「量產性」原則了。

此外，配方的複雜度也會

影響原料備貨和囤貨工作，以及商品製作時間的長短。比較2款配方，一款以八支豆子組成，另一款以四支豆子組成，光是咖啡豆的挑選和烘焙時間就可能有2倍以上的差異，對於成本結構無疑是一個很大的負擔。加上單品數變多，不免占用更多的囤貨空間，反易導致空間無法完善利用，這些都不是店家希望看見的現象。

控制每日目標銷售額達成時間

把量產原則實際放入咖啡館經營，每一間店通常都會有一個最基本的每天目標銷售額，如何賣出這個量？花費多少時間來達標？這些都是店主必須思考的問

題了。

一般情況下，我建議店主把目標完成的時間控制在總營業時間的50～70%為佳。譬如，這間店的基本銷售額為每天賣出200杯咖啡，營業時間為8：00～17：00，你應該在12：30～14：30之前就達到這個出杯數，而不是直到17：00才完成。這不只是為了確保獲利，也讓你的經營更有彈性，若在14：30都還沒有完成目標額，店家就能有足夠緩衝時間去思考因應措施，順利完成設定目標。

雖有很多人或許會想：反正我慢慢做，一樣可以達到那個量。可是「慢慢做」時間太抽象，隨著你花費的時間愈久，你的成本也會相對提升，即使

店，下午17：00打烊和晚上19：00打烊的成本結構是完全不一樣的。假如店家尚有聘全其他員工，甚至會衍生額外的加班費用，如此一來，即使你今天順利做完200杯咖啡，你的利潤卻有可能不足以支付這些支出，並且營常成本也會不斷上升，得不償失。

商品相同、一樣早上8：00開制，不論咖啡機或手沖都不影響它的風味，頂多些許濃淡的差異，完全符合了本章所提的量產性。

總體來說，「量產性」的概念雖容易理解，但若想完全做到卻不容易，除了反覆檢視商品內容，也要搭配明確SOP流程和時間規劃，才能真正獲得良好的量產結構，確保每一位客人來店消費時，店家都能以最快的速度完成出餐，兼顧品質和成本控管，幫助咖啡館一天天扎實地邁步向前。

掌握量產的速度感，兼具品質呈現

最後，量產的過程不只講究速度感，好製作、品質穩定也是衡量重點，一件合格的商品不會因為沖煮方式不同而無法製作，或造成太大的口感落差。咖啡館最普遍的義式配方就是一個很好

的典範，它的特性不受機器的限

所謂的好商品 ❺

成本合理

一般人的思維

綜合前述四大原則,商品設計的最終目標就是達到合理的成本結構。雖然現實了一些,畢竟我們所討論的重點終究是如何經營一間咖啡館,無可避免地牽涉到利潤問題。此時,假如你的成本過高,即使商品熱賣也沒有太大的意義。

迷思 ❶ 容許成本有浮動空間,難以掌握

迷思 ❷ 堅持高級好食材堆高成本,消費者卻反應冷淡

商品定價與成本息息相關,通常會以「成本以售價的 1 / 3」為概念規劃。這一觀點看似明確,卻暗藏一個很大的陷阱,因為許多人會認為30〜40％都差不多是1 / 3的範圍,所以在成本評估過程給了自己一個容許調整的彈性範圍,這是很危險的一件事情,或許從單件商品計算影響不大,就長期經營卻容易造成經營成本難以掌控的問題。因此,建議店主在一開始就明確訂定一個數值,不論是30％、35％或40％都可以,只是一經確認就不要允許自己隨意調整。

以咖啡館最常使用的牛奶為例,有些店家會特別強調一定要使用某品牌的牛奶(通常是小農牧場),但是我們必須了解牛奶就是牛奶,不會因為小農牧場或品牌因素讓「牛奶」變成另一個

對於許多店家而言,食材好壞和料理美味程度有著直接關係,經常會執著在我一定要用比別人更好的食材,才能彰顯我的用心和餐點優勢。這是一個不正確的觀念,所謂「好食材」並沒有辦法被直接呈現在商品的獨特性上,或為商品風味帶來明顯的加分效果,反倒往往會增加不必要的成本支出。

名詞。反之，它所能給予你的價值往往只有成本增加，至於咖啡風味可能只是你個人喜好，大部分消費者不一定能夠接受或感受其中差異。

根據成本控制的概念，一般食材只要符合安全、衛生、檢定合格、具國家認證標章等原則，基本就是一個好食材。此時，只要這件食材不會影響商品的風味，並且符合成本條件，就是你的不二選擇。再次提醒各位店主，不要因為這款牛奶、糖的品質特別好就盲目使用，反易導致商品成本堆高，造成店家無謂的資金壓力，得不償失。

迷思❸　追求特殊商品，成本無限上綱

我們前面所討論到的一個問題，這項商品雖具有特殊性，卻沒有取代性且無法被量產。此外，要不要囤貨也是一大問題，假使你預先進行了大量的貨卻賣不出去，就會導致成本無限增加，甚至拖垮整間店的財務狀況。

追求獨特商品而忽略成本結構，同樣是許多咖啡館易犯的盲點。舉個例子說明，假設今天我費盡心力爭取到某一個地區，某一款精品咖啡（如：巴拿馬藝妓咖啡）的全球獨賣權，或許這是一個很大的宣傳點。但我同時必須承擔成本過高的風險。如果我沒有辦法給予客人一個合理價錢，客人不買單，我就沒有任何利潤可言。

畢竟羊毛出在羊身上，即使這項商品的品質出眾，但相對高昂的價格也會縮小它的消費族群，因此想要客人立刻接受這類商品並從中獲利，短時間是很難達到的。如此一來，就會回歸到

成本的架構又可分為二種作法，一種是「經營者成本」，另一種則是「執行者成本」。前者主要針對大範圍的預算進行審視，以每一個月的店面基本開銷（店租＋人事成本）做費用標準；後者則是關注預算組成細節，結合商品成本和管銷成本進行試算。兩項成本的詳細差異和計算方式會在下一章「成本概論」進行完整說明，此處我們仍以商品設計作為討論重點，成本結構則以經營者成本為準。

計算成本上限，為商品設計做把關

想要做好商品的成本控制，第一步驟是先算出你的成本金額，未來當你在拓展商品線或開發新品時，只要它的成本超過這個數字，你就可以選擇不要賣。

如此一來，不只帳目能夠更加清楚，也有效限制了咖啡館在開店初期可以販售的商品項目，這不是一件壞事，反而能夠幫助你真正控制住成本的來源與走向，並且你的成本結構愈明確，就愈容易判斷出每一件商品的規劃是否合適。

舉例來說，假如你的成本上限是30元，今天有一件商品在獨特性、取代性、複製性等各方面都有很好的表現，但它的成本

可能要35元、40元，就不符合你的需求。此時，許多人或許會抱持僥倖心態堅持採用，因為他們認為這個價格只是超過一點點應該沒關係，或是我把它賣得貴一點點就能夠打平了。但在這麼做的同時，你已經忽略了開店初期的經營成本其實是很受限的，因為你可能必須規劃相關行銷活動（如：促銷折扣等）或遇突發狀況，此時，那些超過一點點的金額，再加上一些折扣降價，所需成本就會在無形中不斷增加。故從成本的角度出發，即使今天這項商品再好，只要超過原有的成本限制，我通常會建議店主先不選擇，而不是先試試看。

除了協助商品規劃，事先計算好成本金額還有一個好處，就是確認你的商品售價，以售價不

配方結合成本考量做調配
和單品挑選

　　在商品設計的部分，一間成功的咖啡館仍要找到自己的獨特配方，咖啡豆的選擇方式則與前面的食材挑選是相同道理。一般來說，我通常建議在「配方」的結構裡，至少要有1～2支以香氣為主軸的豆子，比如肯亞、耶加雪菲等帶有特殊香氣或水果風味的單品；其次是在這些選項中，選擇價格符合既有成本結

　　可低於成本的3倍為原則，假如我們以成本30元計算，表示你的商品訂價都須在90元以上，才符合成本結構；至於實際金額的上限，則可以透過附近店家的市場調查來決定。

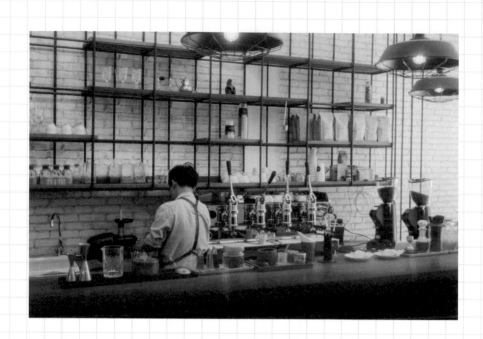

構的單品。如果你所中意的幾支單品都是高單價，從中擇一就好，不必執著把它們統統納入一個配方。

因為多數人在喝咖啡時，還是比較在意它的口感和味道，除非這支配方的香氣真的特別突出，才有可能讓人感受它的差異。但是一支香氣很強的配方通常也會相對墊高你的成本，於此同時卻無法保證它一定能反應在客戶的觀感上，因此一般而言不太建議。

有感折扣帶來有感獲利

討論完商品成本，我們來聊聊大多數人都很喜歡的折價策略。所謂「折價」一定要讓消費者有感，否則不如不做任何活動。如果以現今最常見的話，我會選擇後者。或許很多2種方式為例的話，我會選擇後者。或許很多人會感到疑惑，因為「買一送一」乍看好像會賠錢，但你的商品售價若有符合成本結構來訂定，就仍有利潤空間，只是賺得比較少。

其次，若我今天選擇了「第二杯半價」的方式，看似可以賺到比較多錢，但消費者購買的衝動度卻會減少，所以就無法在短時間之內衝出「買一送一」相同的銷售量。然而，店家在開幕初期或促銷期間，一般都有「量」的需求，促銷折價的目的就是幫助你更快達到目標銷量，假設今天我只花了1個小時就完成目標，也意味著我已經賺回當天的營業成本，接下來的所有銷售額都是獲利，正好符合了上一點所提到的「量產性」原則。

初步理解成本與折價的關係之後，要請你思考另一個問題：

如果今天在短時間時之內，可以賣出300和可以賣出400杯，你會選擇哪一種？遇過很多學生都回答300杯，但是我會

選擇400杯。原因有2點，因為400是「量」，並且這是一個很好的行銷千法，甚至能夠帶起排隊效益，吸引更多人潮上門消費，對於擴展店家的知名度有很大助益。

最後，建議各位店主在實際呈現上，不要用%數（如：9折、85折等）表示，而是藉由實際的數字（如：5元、10元等）來與消費者溝通。除了金額的感受度更強之外，%數折扣很容易出現1、2元等尷尬尾數，對於消費者不是一件很方便的事情，故要盡量避免這類情形發生。

雖然折價沽動很吸引人，終究屬於額外的行銷宣傳項目，想要打造一間成功的咖啡館，還是要提醒店主們必須回歸最根本的商品設計，透過本章節所提到的

五大原則：特殊性、取代性、複製性、量產性和成本合理，二一進行商品規劃和檢視，才是長遠且有效的經營方式。

成本概論

接下來，想跟大家聊聊有關成本的結構。根據過往教學經驗來說，成本的分配與控管是許多人在創業過程會遇到的最大陷阱題之一，只要觀念稍有偏差，就容易造成商品成本無限堆高、收支不平衡、資金破口不斷擴大等問題，甚至我自己也曾有失誤的時候，不得不慎。

想要擁有健康的成本結構，我們必須先把成本分為「經營者成本」和「執行者成本」二種形式，透過不同角度交叉審視以確保成本的合理性。其次，幫自己訂定一個停損點，在這段時限之內，把創業初期所投入的起步資金全數賺回來，後續的利潤才算是真正獲利，通常以1年半到2年最佳。若能依循上述二大重點，基本可以確保你的成本結構沒有大問題，至於暗藏其中的細節盲點，將於這章節一一解說。

兩種成本形式，提供不同思考角度

在此之前，我們先來釐清「經營者成本」和「執行者成本」的差異。所謂「經營者成本」顧名思義就是這間店的經營者（老闆）必須掌握的成本結構，最大範圍地涵蓋了你一定要回收的全部資金，藉此推算出這間店每一個月的基礎營運成本，方便經營者管理有效店內商品的成本和售價。公式如下：

經營者成本＝
（每月店租＋人事費用）÷
（每月工作天數×每天目標杯數）

反之，「執行者成本」則會一一列出單一商品的商品成本（如：食材、物料等），加上人

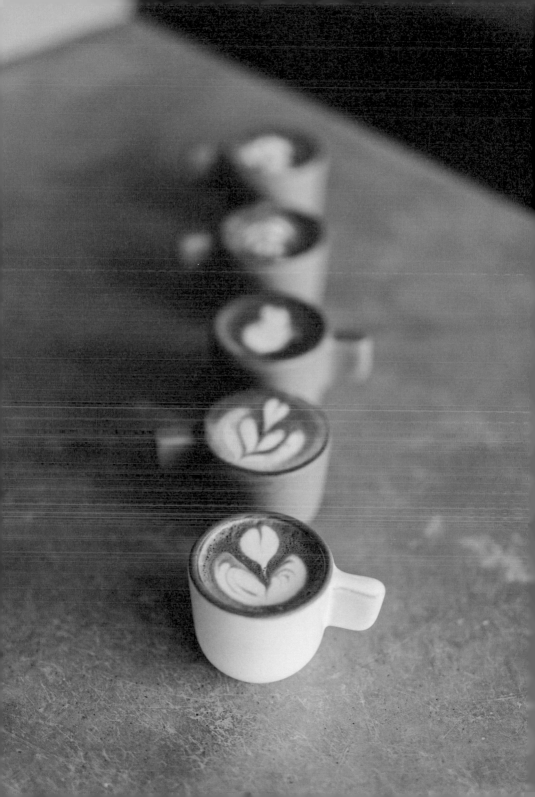

事薪資、水電預算等管銷成本，加總算出它的實際成本。它的概念相對單純，卻無法全面性了解整體經費的分配情形和限制，通常交由店面的實際執行者（店長）負責控制。

以「經營者成本」為主，「執行者成本」為輔

以實際經營的角度來看，成本規劃須以「經營者成本」為主軸，確認金額之後，不論是商品設計、器材採購都不可以超過這個數字，基本能夠保障你的訂價不出錯；尤其在開店初期的1～2年內，尚須加上一大筆創業的起步資金，依照停損點的時限把它均分到各月成本之中，才能確保這筆費用可以如期回收，因此，這一階段的「經營者成本」金額會比較高，內容不會太複雜，否則實際進帳的金額和利潤都無法呈現在當天營業額。這時候的「經營者成本」計算方式：

$$執行者成本＝管銷成本÷（每月工作天數×每天目標杯數）＋商品成本$$

$$經營者成本＝（每月店租＋人事費用＋創業起步資金÷回本期限）÷（每月工作天數×每天目標杯數）$$

讀到此處，或許會有人疑惑「執行者成本」看起來似乎更加明確，也是比較常見的成本模式，為什麼不使用它？因為透過這項成本結構，我們無法得知店家可以承受的成本上限是多少錢，導致成本被不斷堆高，進一步侵蝕到你的利潤空間，或者你會被迫提高商品

售價卻造成消費者反應不佳等；於此同時，因為「執行者成本」的內容太詳細，反而沒有多餘的調整空間，相對侷限了商品設計的細緻度和取代性，也突顯出一個盲點：成本算得太細微，並沒有用處。

雖然如此，「執行者成本」仍有其存在的必要性，故你仍需教育你的店長學習控制這部分的成本，以利於後續經營和物流管理。此外，如果你的經營型態是老闆兼任店長職務，請著重在「經營者成本」的規劃上，才能確保大方向的成本結構不易出錯。

至於更細節獲利金額則屬於會計帳的部分，這項費用在開店初期的 1～2 年同樣不太會產生，故此處我們不多著墨。

探討成本組成的項目很簡單，包含基本開銷、創業起步資金、食材原料等，可是觀念很重要，尤其在創業初期更須時刻注意成本的合理性。接下來的部分，我將更深入介紹「經營者成本」和「執行者成本」的組成細節，以及二者間的關係，搭配實例進行說明的方式，讓大家在創業初期就能獲得一個邏輯完整的成本架構，避免不必要的錯誤無形中吃掉你的成本和獲利。

經營者成本——
統合大方向成本架構

　　想要維持一間咖啡館，每一個月都會產生固定的基本開銷，主要項目有店租和人事費用，再加上開店初期的起步資金，都是「經營者成本」的討論重點。這項成本主要交由經營者（老闆）親自控管，透過這項成本的把關，能夠協助我們免去無意義的活動、篩選新品、限制商品訂價等，對於整體經營規劃影響甚鉅。

　　舉例來說，假如這間店每一個月的人事費用約12萬元、店租5萬元、平均有20個工作天；每天預計至少賣出200杯咖啡。我的「經營者成本」試算：（12萬＋5萬）÷20天÷200杯＝42.5元，可算43元。若是開店初期須再加上創業起步資金，單價會更高一些。然而，各項預算的規畫暗藏有哪些規劃細節和盲點，就是我們接下來的討論重點了。

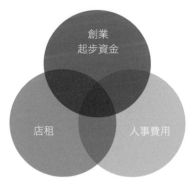

經營者成本

店租成本以區域性概念推估

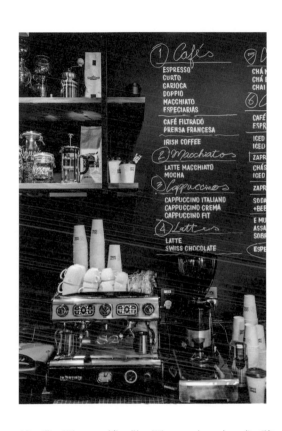

網路詢價、向熟識業者打聽等方式，事先了解目標商圈週遭的租金概況，藉此估算大致的成本範圍。建議大家可以先把金額估得高一些、不要太低，因為當你先把成本提高之後，後續的商品售價才有辦法墊高，藉此爭取更多的調整和獲利空間。

店租的計算通常和店內商品規劃和經營模式息息相關，你必須先有初步概念才能正確推估它的成本。在此之前，因為店租是一個區域性的數字，故可以透過

人事費用以時薪計算，須有老闆薪資

至於人事費用請以時薪計算，不是月薪，因為時薪通常比較貴，月薪比較便宜；需要聘請的員工人數則依照經營模式有所差異。譬如，一間外帶小店必須考慮外送的需求，再加上店內固定人員，基本要有2～3位員工才足夠；除非老闆自信動作夠快，可以一個人做完兩人份的工作，或許才有機會節省你的人事費用。

此外，人事成本不能把老闆的薪水排除在外，也是你在創業期間的每月生活費，如果漏掉這筆預算讓自己隨意拿取店

內經費使用，就容易發生結帳數字和實際營業額對不上的問題，久而久之，對於店內金流管理將有很大影響。所以如果這間店有1位老闆和2位員工，人事成本就是3人，以時薪110元、營業時間從早上8：00～20：00共12小時，每一天的人事成本為110元×12小時×3人＝3960元；每一個月的成本則要以30天計算，故你真正的人事成本應該是11萬8800元，約12萬元。

而每一天營業額則以每月的平均工作天數為單位，通常可以抓在20天；或者店家也能依照各自的經營時間，列出一整年非公休日、可營業的總天數做計算。以醜小鴨手作咖啡外帶吧為例，剔除週休二日和國定假日之後，

2017年共有249的工作天，平均每月約為21天，假設店租是5萬元、人事費12萬元，每天基本營業成本就是（5萬＋12萬元）÷21天＝約8100元/天。

開店初期的投資，依照停損點分期攤還

在開店的初期，你的「經營者成本」還必須加上一筆創業初期的起步資金，它的內容囊括這間店從無到有的各項設備採購、空調、裝潢、包裝等軟硬體配備的全部費用，金額從數十萬到數百萬都有可能，端看每一間店的經營規模、商品定價、形式而定。

規劃上，請先設定好一個停損點，以此為限，把你的創業資金均分到各個月份慢慢攤還。實際試算一下，假設你的店租是5萬元，人事成本12萬元，開店初期投資金額為200萬元、預計1年半回本，這間店每一個月的「經營者成本」就是5萬元＋12萬元＋（200萬元÷18月）＝

才能確保成本如期回收，往後的

營收也才是真正有賺錢。

單品成本負擔太重，可延後回本期限

至於單一商品的成本，依照每一間店的銷售重點可有二種計算方式。因為本書主題是「咖啡館」，我們就把重心放在一杯杯的咖啡，請先設定一個目標杯數再去推算單品成本，例如：我的目標杯數是200杯，1.4萬元÷200杯＝70元，所以這間店的每一杯咖啡成本不能超過70元、售價不能低於70元，售價的上限則可以透過調查同類型商品的市價去訂定。另一種計算方式則是利用商品單價回推出基本出杯量，比較不推薦。

此時，如果你覺得70元的

28.1萬元，每天的營業成本是1.4萬元（21個工作天）。

因此，這間店從正式開幕到資金回本的這段期間，28.1萬元才是你真正的「經營者成本」。當你在進行任何商品設計、促銷活動或設備投資時，當月預算加總都不能超過這個數字，

成本負擔過重，可以選擇把停損點延後到你可以負荷的最合理時間，建議以1年半～2年最佳、盡量不要超過3年。半年或1年則是比較不健康的結構，並且一旦設定好就不要任意變動。若不想調整期限，你也可以調整店內人事費用、店租以符合預算。

許多人在這一階段最容易犯2種錯誤：一是太執著，堅持一定要在短時間內達到目標，結果把自己逼得負擔太重、不堪負荷；二是太天真，只看到店租、人事費用和每天的進貨量，卻忘了把創業資金一起算進去，所以你的初期成本會很低，促使你可能會做太多無意義的活動讓營業額看起來非常漂亮，實際利潤卻無法負荷每一個月的基本開銷，都需要盡量避免。

促銷活動的「折後價」須高於「經營者成本」

最後，很多店家會在開店初期推出一些優惠折扣做宣傳，一不小心卻發生成本浮動、無法控制的狀況，讓原本該獲利的商品出現沒有必要的赤字。因為他們在思考折扣的當下，只看到人潮卻忘了成本，最終創造出熱烈買氣，卻沒有反應在實際獲利。

故要提醒各位讀者，當你的起步資金沒有完全回本之前，任何一項促銷商品的「折後價」都不能低於「經營者成本」，就能有效避免無謂的損失。

舉一個例子，假如今天我們的商品有黑咖啡90元、拿鐵140元，雖然拿鐵好像比較賺

錢，單價也比較高，結果黑咖啡的詢問度反而更高一些。因此你希望在「經營者成本」為70元的前提下，規劃一個促銷活動刺激拿鐵的銷售量。這時，你可能會選擇採取買一送一的方式，藉此瞬間衝出大筆訂單，可是拿鐵的每一杯售價卻只剩下70元，完全沒有任何利潤空間；相較之下，如果是第二杯半價或買二送一的情況，雖然可能降低部分客人衝動消費的慾望，卻能賺取較多的利潤，反倒是比較合理的作法。

由此可知「經營者成本」的重要性，因為有一個很明確的數字提供你作為參考基準，更能清楚地知道什麼可以做、什麼不能做，協助店家在打開知名度的同時，仍有盈餘、不會賠錢。

執行者成本──
討論單一商品細節成本

接下來，我們來聊聊「執行者成本」的部分，它的組成就是單一商品會使用到全部細項費用，包含商品成本（如：食材、包裝等）和管銷成本（如：人事費用、水電預算等）2大項目，只要把所有內容一一列出並加總，就能得出成本數字。通常要等到你的創業起步資金真正回本之後，才具有參考價值。

舉例來說，假如這間店每一個月的人事費用約12萬元、水電費2.5萬元、平均有20個工作天；每天預計至少賣出200杯咖啡，原料咖啡豆1磅450元、每杯使用15g，杯子一個3元，其餘的蓋子、吸管、糖包、奶精各1元。那麼這一杯咖啡管銷成本為（12萬元＋2.5萬元）÷20天÷200杯=36.25元、商品成本則是15+3+1+1+1+1=22元，兩者加總就是它的「執行者成本」共計58.25元，可算59元。（註：1磅=450g）

商品成本

管銷成本

執行者成本

分開經營者和執行者的角色

為成本把關

規劃「執行者成本」只有一個重點，就是必須交由你的店長或執行者來控制，並且不可以和經營者是同一個人，否則我們很容易把它算得太樂觀，認為它只要低於「經營者成本」就一定沒問題，這是不對的。尤其在開店初期的「經營者成本」通常會比「執行者成本」更高，若單從執行者的角度規劃，少了經營者的把關，幾乎等於所有項目都可以執行，也就失去這兩項成本分別存在的意義了。

如果你在開店初期真的沒有預算聘請任何員工，被迫身兼老闆和店長的角色，請在創業的起步資金全數回本之前，只參考

「經營者成本」就好，並且把你的成本結構在這些瑣碎費用的意義並不大。

然而，還是有很多老闆喜歡執著在這些細項費用，去干涉到執行者的工作範疇，而忽略了經營者的成本重點，可說是本末倒置。你必須知道，除非今天的「經營者成本」已經趨近於「執行者成本」，才有真正的參考價值，否則仍須以前者為主。

執行者結構不扎實，須待資金回本才具效益

最後，在開店的過程當中，我們經常會希望使用更好一點的設備或食材，如果單從執行者的角度，我們只會看到單一杯咖啡的成本，以及它應該對應的售

的停損點往前提，藉此拉高成本底限以免踩到你的「執行者成本」，發生類似問題。

不要執著在1、2元的瑣碎成本

此外，不同於經營者關注整體利潤和大筆資金回收的工作，執行者則容易糾結在1、2元的成本差異（如：杯蓋、糖、奶精等），譬如，原本的紙杯價格為3元，但你發現有另一款紙杯只要2元，站在執行者的立場，你可能會改用2元的杯子，藉此減低一些成本；若從經營者的角度觀之，我卻不一定會換，因為省下這1、2元不會影響到店內的成本，以及它應該對應的售

價，但是你身為一位經營者，就

營業狀態或商品口味，在大方向

042

必須更現實地去思考資金回本和獲利的事情。這邊給大家一個問題思考：如果你發現一款非常好喝的單品，但是它的成本需要100元，超過了「經營者成本」70元的限額，但你知道它一定會熱賣，並且全台灣只有你獨賣，你該不該賣這項產品？

對於執行者而言，答案是可以賣，只要一杯賣200元，它就依然可以賺錢，甚至市面上有7成以上的老闆也會同意這種作法，因為他們認為這項商品會有人買，所以沒有問題。這是不對的，因為你一旦決定進貨，它的成本就不再是簡單的100元，可能是高達10～15萬元的重擔，全部累加到你的創業起步資金。此時，如果它的銷售速度不如你的預期，就很可能變成壓垮你的最後一根稻草，這也是很多店家突然倒閉的原因。

如果你真的不願意放棄這項商品，就必須等到創業地起步資金回本之後，這筆10～15萬元的成本不再是太大的負擔，或許就可以成立了。

透過上面的例子，我們可以了解「執行者成

本」只提供單一品項、單一結構的成本，其實是很不扎實的，尤其在開店初期不具備太多效益。雖然如此，它仍有存在的必要，因為當你的創業初期資金回本之後，「經營者成本」就會變相趨近於「執行者成本」，讓你有兩個成本可以去做把關，更扎實地確認找是否真的有賺錢。

實際購入
的貨物

俗話說：「工欲善其事，必先利其器。」當你訂出了創業資金回本的停損點，並且扣除每個月的店租、人事費、商品成本等固定支出之後，餘下的預算就是店內設備、空間裝修的可用金額了。

這部分採購一樣受到「經營者成本」的檢視，有一定額度的限制，等到店內資金回本且開始賺錢之後，就可以相對隨興一些。

故而本書的討論重點著重在一間店的開幕初期，告訴你如何有限的資金下，分辨有哪些是必要預算、哪些可以先省略，更有效率地把錢花在刀口上。

器材挑選以功能主導，價格次要

一般來說，我會把這些項目大致分為「硬體」和「軟體」2部分，前者代表店內不可或缺的基本配備，如：餐具、空調、咖啡機、磨豆機、基本管線裝潢等；後者則賦予額外加分地效果，依成本條件不一定要規劃，如：CIS品牌識別、行銷宣傳、包裝設計、室內的設計佈置等。

在這些成本項目中，你不需要斤斤計較所有物件的價格，真正需要關注的是高單價品項，以及實際牽涉到商品製作的相關配備。若以一間咖啡館而言，咖啡機和磨豆機不只價格最高，更是影響咖啡製作的重要工具，挑類推，在家具、餐具杯盤的選擇同樣以簡單、大方為原則，不須刻意追求設計精品。

咖啡的出杯數和品質要求，比如說你要在4小時內完成400杯咖啡，就必須去檢視這台咖啡機的水溫、儲水量、蒸氣等，有沒有辦法滿足這個需求量；至於價錢，反倒是其次。

空調的配置則會牽涉到電費預算，規劃重點不在於坪數，機型才是影響電費高低的主因。此外，中央空調造型雖好看卻很浪費電，不妨直接購買多台冷氣以降低預算，或許有些人會介意冷氣沒有中央空調好看，但是一間店的成敗關鍵仍是取決於你的商品，客人不會因為是不是中央空調而不進店消費，重點是咖啡很好喝、環境又舒適就好了。以此類推，選機型一定要注意它能不能配合

TIPS

設備成本可透過實際看品、查價來訂定

當我們在估算創業起步資金的時候，如果對於設備費沒有概念，可以先到相關店面將你的需求（如：出杯數、需求量等）告訴店員，請其推薦適合的品項，藉此推估成本。

各項硬體設備的選購技巧

項目	挑選重點
咖啡機	參考咖啡機的鍋爐數，通常以 10 公升為原則 ； 此外，請確認它的水溫、儲水量、蒸氣等功能，是否符合店家對於商品的產量和品質需求。
磨豆機	以刀盤大小為準，以 75～83mm 為佳。
空調設配	盡量避免中央空調的規劃，因為它的造型雖然好看卻很費電 ； 建議改用多台冷氣做替代，一樣可以達到空調效果，又能節省預算。
桌椅家具	選配以舒適、大方、簡潔為原則，不用刻意追求經典品牌或特殊造型等，因為它無法為商品口味帶來實質的加分效果，客人也不一定會發覺，卻會吃掉你的大筆預算。
杯盤餐具	隨著咖啡館的定位，使用餐具會不一樣，基本上，款式以簡單、大方為原則，功能著重在好使用、好保養、易取得、不影響商品風味等，如 ： 紙杯須注意不可以有異味、不易軟掉，但款式可以選用素面公版就好。
基礎管線	依照空間狀態不同，管線預算有所差異，一般如果是 10 年以上的老房子比較有重配管線的需求，預算相對較高 ； 若許可，盡量依照原始管線位置做工作區的規劃以降低裝修費用。

商品的特殊性不該建立在包裝設計

接著來看看我們的軟體成本，最重要的就是LOGO設計，它代表一間店的形象標誌，也方便消費者記憶與辨識；其餘包裝只要簡單乾淨即可。然而，隨著文創風潮的盛行，現在有太多店家會把經費投入包裝設計，雖在一開始或許可以帶動買氣，卻不持久。因為你的商品識別度還太低，如果沒有特殊性，就不會有回購率產生，最後，你花費了大筆預算去做視覺設計不只讓商品失焦，更將「經營者成本」無端提高許多，卻無法賺回相關成本。

反觀許多老店往往沒有漂亮包裝，卻能靠著它的獨特口味吸引客人持續光顧，這也是很多新店會輸給老店的原因。由此可知，只要你的咖啡夠好喝，即使用最樸素的包裝，大家還是會買單；你所省下的包裝費則可以用來提升原料品質或員工福利，發揮更大的效益。至於包裝的討論，可以等到品牌具有一定的知名度再進行，方能為品牌帶來加分效果，前陣子剛換新裝的黑松汽水就是不錯例子。

不在計畫中的物品不能買

創業初期探討成本結構時，店家的「經營者成本」會告訴你有餘額可以採購設備，但軟/硬體的設備費同樣會影響到你的「經營者成本」，所以在開店第一年絕對不可以去買事先沒有計畫要買的東西。若是臨時需要採買配備，它要製作的商品一定是最初就已規劃好，只是舊設備不堪使用，這樣才能考慮，但最終決定要不要購買仍須依照「經營者成本」決定。根據我自己的作法，即使我很早就鎖定要更換哪些設備，大部分仍是撐過1年才買回來的。

此處再一次比較到「經營者成本」和「執行者成本」的差異，如果我們只參考「執行者成本」或許就會購買那些器材，不過這種作法等於挪用當月或其他月份的營業額去分攤這項成本，就有可能造成你的成本無限增加，難以回本。甚至聽過一些生意很好的店，因為想讓商品變得更好吃而換了一些新設備，結果營收根本無法負擔這筆費用，結餘反而出現赤字。其中的理由很簡單，目前的客人就是喜歡你的味道才會來買咖啡，所以換了一台機器讓咖啡更好喝，創造的銷售量其實仍是差不多，不會因此倍增。

由此可知，決定要不要更換設備的前提不只是讓商品變得好吃，應該是你的客單會不會增加。所以如果你的設備已不敷日前的使用量，例如：它一天只能做100客單，但你的實際銷量需要做到200客單，就有更換設備的必要。但是替換的時間點仍須注意，最好等到這樣的銷售量可以持續2～3個月，甚至半年以上再做討論，因為再不換烤箱的話，反而會加速消耗設備的壽命，最終就會出現問題了。

最後，還是要給大家一個觀念，在店家開幕的初期，我們通常無法要求所有配備都做到盡善盡美，請先專注在必備品的需求上，尤其牽涉到商品製作的項目一定要先準備好，後續發現更好的設備卻不是必備品以及額外的美感加分，請等到資金回本之後再考慮。

轉型不該只有包裝精緻化，口味也要同步進化

老店轉型換新包裝通常會有 2 種結果，一是可以擴展新客源為營業額帶來翻倍成長，二是銷量驟降、由盈轉虧，而關鍵在於規劃方向是否正確。如果只是把商品的包裝精緻化方便作為送禮用，但是口味沒有變好吃，卻要漲價或減量以回收成本，就很可能導致原本想吃它的人變少，替代性卻變得非常高，反而得不償失，在許多傳統糕點店都可看見類似轉型失敗的案例。

需要備料
的貨物

材料的準備過程也是一個無形的成本，請先以「經營者成本」所產生出來的備量為原則，透過每一月份為單位來推算總數。

因此從開店的第一天起，每天都要維持在30天的備貨量，不能只有1天份的量，因為開店初期的營業狀況比較難拿捏，假如這間店在營運一段時間之後，某一天的生意突然變好、銷售量超乎預期，你才有足夠的反應時間；反之，如果你每次都只準備了1～2天份的貨量，就會幾乎沒有反應時間了。

每天備貨量以30天份為準則，確保反應時間

所謂備貨量就像安全水位，確保店家若遇突發狀況有足夠緩衝時間來思考應對方案，不會出現無貨可賣的情形。一般來說，在這間店剛開幕的前半年，我會建議咖啡豆、吸管、杯子和杯蓋等必備用品，每天都要備足30天份的貨量，例如：一天銷售200杯咖啡，30天應該要有6000個杯子，所以每天都必須去清點它們的數量是否正確，並且補上缺少的部分。這類作法最好能一直持續到半年以上，等半年後店內銷售情形已經漸趨穩定，比較能夠拿捏貨量以及哪些東西需要買、哪些不用買，備品的清點工作就能從一天一次調整

為一週一次了。

上述內容主要針對常態性供應的備品來討論，如果是非常態性供應的項目則不一定要備貨，一次提供一種選擇就好，並且不要刻意模仿其他人的餐點內容，比如人家做三明治，你也跟著做三明治，除非你很自信你們店的三明治可以比其他人更好吃，否則跳不出差異性，吸引力也會相對減低。

甜品或餐點等附加商品，種類簡單卻精選

其他餐點部分，如果希望讓咖啡搭配甜點，推出店家自製的甜點是最好選擇，如果你覺得非常好吃的甜點，種類不要多，只要1項就好。因為只有一個品項就不會有儲存的問題，成本也可以得到控制。然而，如果沒有辦法找到一項可以說服你感到好吃的東西，店內又沒有人會製作的

話，不如不要賣。

餐點規劃也是相同道理，如果足非常態性供應，如果足非常態應的備品做討論，如果足非常態

你可以定期變換不同料理，但如：糖包、紙巾和奶精等，等到快用完再補貨就好。

這類做法可能會和現代許多咖啡館不太一樣，但是本書從一開始到這裡，我不斷強調一個原則：多不一定好；又以外帶型小店更須注意。假如你的商品太繁雜會干擾客人的選擇性，不僅無法增加你的銷售量，反而徒增客人的選單時間，甚至有些人會猶豫到最後卻放棄統統不買，這些全都不是我們想得到的結果。

過期品也是

成本

開店初期的階段，我們經常需要備滿一整個月的貨量，貨物的儲放成為一個不可忽視的要點，尤其食材的保鮮問題更是餐飲產業的共同難題。此時，貨量的拿捏真的很重要，過少恐怕不夠使用，過多又擔心超過保存期限造成無形浪費，都是店家需要思考與克服的課題之一。

咖啡原料要留意保鮮

原則上，咖啡館以鮮奶和咖啡豆為最大宗的原料，它們也是比較有保存期限的二個項目。

以咖啡豆來說，它是所有原料最容易有保存問題的一個，即使如此，一般咖啡豆仍有至少6週以上的保鮮期限，只要注意光線和濕氣的控制就不用太過擔心；其餘備品在準備和出場的過程通常變數不大。

其次是鮮奶，因為它的保存期限比較短，通常只有5～7天的保鮮期，所以我們盡量不把鮮奶放過夜。一般作法是你先找好合作廠商，採取長期簽約且每天訂量配送的方式進行備貨。

初期部分備品用量不多，可至大賣場採購就好

最後要給大家一個觀念，並不是所有的東西都一定要用配送的，而是要依照你目前所使用的量來做選擇，如果你的使用量無法符合供應商出貨的成本量，退而求其次到大賣場直接採購會是一個很好的選擇，不只更容易掌握它的新鮮度，有時甚至比配送便宜一些。

除了可以適用在鮮奶的採購外，包含鹽、糖、奶精等非常態性調味品也一樣適用；在真正達到穩定耗量的期間，還是可以先找好供應商，等待需求量穩定之後，仍可討論合作方式。

付款方式也是開店的成本

開一間咖啡館所需要支付的基本成本包括：店租、員工薪資、原物料費用，而店租和員工薪資大致上是每個月固定時間的固定支出，許多店家初期在規劃付款方式的時候，常常會將原物料費用以月結45天或其他不同付款時間的條件支付，但這樣的付款方式容易衍生出很嚴重的問題——那就是容易搞不清楚當月的實際支出。對於很多店家來說，廠商可以提供月結45天甚至60天的付款方式，乍聽之下好像

是很好的付款條件，似乎能延後付錢時間不用急著當月繳貨款，遠至少有一個月的貨款沒有繳清，這樣會關係到是店主是否能正確評估當月的營收狀況。意思就是很可能是一個不容易查覺的付款陷阱。

假設一間店初期投入的資金是兩百萬元，照理來說這筆錢應該要運用到真正賺錢的時候，如果今天因為廠商提供月結45天

或60天等付款方式，那意謂著永付款時間不用急著當月繳貨款，但這很可能是一個不容易查覺的付款陷阱。

是，如果貨款一直沒有當月繳清，一旦生意不如預期，最初一個月的貨款可能往上積欠成兩個月的貨款，店家繳不繳得起貨款

一定和營收有直接的關係，當營收不如預期那麼理想、下個月要付款時，心態上可能會覺得貨款變多，但事實上是前期貨款沒有繳清，長期下來，積欠的款項可能會如雪球般越滾越大。因此在開店初期的前半年或者一年的時間，都應該結清當月分的貨款，因為開店過程的所有支出都是依照一開始所準備的資金來運作，如果無法正確評估營收就有可能發生超支的情形。

可能會有人說：「沒關係，我只要在今年度把它結清就好。」但是不要忘記，當一年結束準備年度結算的時候不但要計算利潤獎金，成本同樣也要計算進去，而利潤獎金這部分是沒辦法拖延到隔年再給，這時就要注意，當貨款是以45天或60天結

算，有可能會延後到隔午1月才需要支付，但原物料成本應該結算在該年度，很多人卻將它納入隔年度，這樣年底結算就不會是當年真正的營業淨利，同時會衍生成為一筆永遠都沒有辦法核銷的支出費用。

當成本一直無法結清，除了會影響到每年年底結算時要發出去的年終獎金，同時也關係到來年度要新增設備的投資，這些都須要增加新的成本，例如：第一年帳上結餘有90萬，隔年要投資的新產品和設備需要花60萬，手頭上可能還有隱藏的40萬貨款沒有結清，一旦結餘扣完未結清的貨款時，手上就會沒那麼多資金可以運用，等於新年度沒有足夠預算可以增加新的投資。習慣性的把貨款一直往後延，就會發生我們常聽到一些店家倒閉後積欠許多款項未付，因為這些都是常被忽略的隱藏成本。

（第一年年度結餘90萬＝第一年未結清的貨款40萬＝實際可以運用的資金50萬）

所以很多廠商不願意提供天數較長的付款條件，因為這雖然對於要付錢的人有很大的寬限度，但對廠商來說卻是冒著可能收不到錢的風險，而且原物料的成本會隨著營業額增加而提高，所以成本在無形之中會一直增加，如果將原物料的成本視為理所當然的支出，而且覺得以後一定會付的完，這樣有點像信用卡利滾利的概念，等你真正要用錢的時候才發現已經積欠一大筆款項。

這裡要幫大家建立零庫存的概念，舉例來說今天叫了第二個月、第三個月的原物料，原則上當月的叫料當月結清，這樣才會真正知道當月的營收是正還是負。掌握原物料每個月進貨、耗用、結存的數量與金額，才能確定採購的時間和數量，這是開店一定要學習的重要事項，一般來說正式營運後進入到第四個月就要能預估原物料的使用週期，並留意像是假日、連休等紅字是不需要多備料，這些都是在前期可以事先規劃的。建議當資金不是那麼寬鬆的時候，原物料的成本務必要算清楚，初期開店的時候儘可能當月結清貨款，避免容易忽略的隱藏成本造成不必要的損失。

地點概論

整個開店的過程中，「地點」無疑是左右成敗的重要因素之一，它所牽涉到的內容包含：目標客群、經營模式、空間狀態等；同時，與地點最有關聯的「店租」更是所有成本裡面負擔最重的項目之一，從起租的那一刻起的每個月，都會是長期不動的固定支出，務必慎重考慮它的金額是不是在可以承受的範圍。

配合目標客群
以思考地點選擇

在正式進入地點的討論之前，必須先完成一定程度的營運架構，並且選好目標客群。若以整個咖啡市場觀察，消費年齡層大致落在 18～65 歲之間，又以 25～40 歲以下的青壯年人口為最大宗；消費族群則以上班族、商業人士為主，充當早晨的提神飲料。因此，當我們去考慮他們的生活形態和日常動線，大致可以歸類出咖啡館店址的四大首選地點，分別是商業大樓、捷運站、大型購物商場和飯店的鄰近區域，以及主要幹道的十字路口。

以上述四大地點各有優劣勢和注意要點來看，基本以大型購物商場和飯店附近的客群最符合

我們的目標年齡層；捷運站附近的人潮流量最龐大，可是房租也最高。許多咖啡館在選擇地點的時候，經常以人潮作為最主要的參考點，希望藉此創造更多的銷售量，卻忘了思考這群人是不是符合你的目標族群，你的商品也不一定適合所有的人。此外，人潮聚集的熱門地段（如：商圈、捷運站出口等）店面租金通常也會比較貴，對於長期的成本支出來看，其實是一個很大的負擔，甚至可能成為品牌在經營和行銷宣傳的阻力。

三大原則，找出合適店址
和行銷方向

那麼要如何正確選擇你的店址呢？這裡提供三個原則給大家

參考。首先，請以「經營者成本」去推算店租的容忍範圍，若發現已把停損點拉到1年半以上，所得出的成本金額仍是過高，就不一定要選在這個地段承擔這個租金價格，因為它們不符合你現有的條件和需求。

其次，率先找出你的目標客群和營業模式，進一步完成相應的商品設計，最後根據這三個項目推斷出合適的區域地段，尋找合適的店址。

完成前面二項原則之後，不論是開幕前或開幕後的所有行銷活動，一定要扣緊最初設定的目標客群做規劃，不要總是心猿意馬地想去抓住不同客群，這不只會讓整體行銷策略和品牌形象沒有一致性，也容易推出太多不相干的活動分散消費者的注意力，徒增資源的浪費。

Location 真的很重要嗎？

一般人的思維

• • • •

前文曾提過咖啡館的四大首選地點，分別是商業大樓、捷運站、大型購物商場的鄰近區域，以及主要幹道的十字路口。因應各區域人潮組成的不同，店家的目標族群和經營模式也要進行調整，無法利用同一套公式執行到底，接下來的部分，將針對它們做細節說明。

商業大樓——鎖定上班族群
規劃商品和經營細節

雖然咖啡不是100%普級的飲品，卻有一群既定消費族群。若把咖啡館開在商業大樓鄰近區域，它的好處就是你可以擁有一群穩定的人潮，消費客群也會相對準確，並且這群人的品牌忠誠度通常很高，一旦他們認定了你的品牌就會有長期而固定的消費習慣。就租金而言，相較於一般熱門商圈或捷運站出口等地點，這個區域的店面租金更為便宜一些，可以有效節省成本。

經營上，因為你的主要客群就是附近的上班族，很適合簡便快速的外帶型小店。若想規劃內用空間，一定要搭配沙拉、餐點等附加商品，才能爭取獲利空間。營業時間和公休日通常也會依據他們的上下班時間來規劃，一般建議可從早上7：00營業到晚上18：00左右，以平日的7：00～9：00（上班前）和12：30～14：00（午飯後）為熱門時段，假日或晚上的人流量相對很少，可以排訂為公休日。

捷運站週邊——觀察人流組
成和動線做店址選擇

如果你打算每天營業很長的時間，把店址選在捷運站附近會是一個不錯選擇。這個區域的特色是瞬間會有很大「進」和「出」的人流量，若以它們為目標，有2個建議方向。

首先，請先了解這群人的移

動路徑，把目標範圍拉大而不限於各個出口的兩側。其次，觀察附近的人流量到哪一區域是最高點、哪一區域開始快速遞減。如果想做商店規劃，一般必須維持3個街口以上的穩定人流量，才是比較健康的狀態；反之，如果此處的人潮散得太快，就表示這個街區可能沒有太多商業客群，而以住宅區的住戶為大宗，並不是一個合適的地點。

就店面的形式而言，捷運站出口附近仍建議以外帶型店家為原則。如果想要規劃內用空間則需有其他附加商品做搭配，實際店址可選在鄰近街道以節省店租成本。然而，部分咖啡連鎖店為了提升品牌知名度，經常也會選擇在捷運站附近設點，藉此讓附近人潮都可以認識到它，所創造

的效益，甚至可能比相同預算之行銷廣告更為顯著。

賣場或飯店週邊——強調商品精緻度

把「大賣場」和「飯店」二項主題分開說明，出沒於大賣場附近的人潮，通常會有比較明確的消費目的，所以他們一定會帶錢在身上，並且金額一般會高於他們預計的消費額度以備不時之需，故而消費者掏錢買咖啡的意願比較高，一些輕便好攜帶的外帶商品可以獲得很好的機會，若是內用型店家則可以搭配餐點做複合式規劃。

如果你想鎖定飯店族群，這群人的狀態通常偏向悠閒、慢步調一些，消費水平則是偏高一

些。因此，會建議店家的商品設計必須更細緻，不只照顧到熟客們的喜好，更要在第一時間抓住新客人的目光。不同於其他地點以經營固定的熟客群為主軸，飯店周圍幾乎天天都會遇到一批新客人，即使每一天的商品口味出現，雖因單價偏高而消費客群相對較少，卻經常能培養出長期而穩定的常客。

此外，因為此處本就屬於高

的要求比較低，讓店家可以在特性獲得更多發揮空間。最後，因為飯店內部的租金通常很高，店址可以選在飯店對面或附近街道即可，不須進駐到內部商場。

主要幹道十字路口——加強行銷與高品質商品

當你把店址選在主要幹道的十字路口處，首先要思考的不是制「量」，而是如何打出你的「知名度」。在這類型地點，店家通常可以廣泛接觸到 20～45 歲、金字塔頂端的消費客群，經營模式和商品設計也會從追求銷售量轉變為高品質、高利潤的呈現，雖因單價偏高而消費客群相

NOTE

商圈不是選擇的前提

熱門的「商圈（如：東區、西門町等）」可以讓你快速達成目標銷售量，但是它的人潮組成太複雜且競爭者很多，為了說服消費者選擇你的商品，往往只能從「價格」著手，藉由削價競爭來爭取更大的出杯量，卻無法體現商品的特殊性和品質，最典型的例子就是夜市（如：寧夏夜市、晴光夜市等），即使你的商品很特殊或有名氣，面對大量削價攻勢之下，消費者仍不一定會買單。

另一方面，商品設計通常有 2 個考量點，分別是利潤和銷售量。在商圈一定是以「量」制「價」，雖然商品品質受限價格做調整，或許還是可以調配出一杯好喝的咖啡，但卻很難有特殊性存在。綜合上述內容，一般不建議以「商圈」來做為地點選擇的前提。

單價的地區，相對可以提供商品成本更高的彈性空間，以爭取更好的品質和利潤空間，但它的前提是創業起步資金要足夠充裕才能做到。在經營的過程中，這類型咖啡館通常會格外重視品牌行銷，並要針對店家相應的消費族群著力推廣。

達人的思維

••••

早期在思考開店這件事情的時候，許多人會花費很大力氣和店租成本來選擇一個「好地點」，因為他們認為只要我的地點對了，人潮就會很多，自然能夠帶動店內的來客量和銷售量。但是它不是絕對值，雖然一個好地點可以提供生意一個很好的開端，卻不能保證獲利。如果這間店的商品風味和品質管理，無法吸引並留住客人的目光，即使地點再好，依舊無法經營長久。

地點不是影響生意的唯一因素

如同前文所述，好的地點在經營面確有加分效果，但卻無法100%保證獲利，再加上數位科技日漸發達也改變著一般民眾的消費習性。各類美食網、部落客的評比和分享文，不只內容豐富又方便搜尋，消費者開始會先上網了解店家的菜單、評價和位置，若能接受才會到店用餐。這種消費模式再次顯示出商品設計的重要性，當你的商品內容足夠吸引人，即使店址不在第一線黃金地段，消費者還是願意主動來店用餐。

話雖如此，這不表示地點的選擇不重要，即使有了適當的商品，若是店址太過偏僻、難以到達，同樣會影響消費者的來店意願；加上這類型的消費者終究不會是長期穩定的客戶群，所以店址附近仍須有穩定人潮聚集，藉此培養忠實熟客群以確保每一天的基本營收，再加上部分慕名而來的額外客源，構築一個完整的經營方針。

一般來說，會建議店主選定地點區域之後，請先觀察附近目標族群的移動路徑，由核心點（如：捷運站出口等）向外發散「三個巷口」以內的店面，基本都是不錯的選擇，因為這個距離通常仍維持一定量的人潮，相較核心地段的店面也能降低租金成本；然而，如果這些人潮在三條街以內就散得很快，表示這一區域可能偏向住宅型社區，較不適合做咖啡館規劃。

若地利欠佳，請把商品特殊性做到極大化

如果受限於資金、租約等問題，讓你無法任意把店址搬遷至一個理想地點，請把你的商品「特殊性」做到極大化，藉由商品特色吸引人潮主動靠攏，以彌補地利不佳的缺點。這個概念不只適用於咖啡館，在許多著名小店也能看見經典案例。

舉幾個例子，在作者的老家新埔鎮「粄條」是當地最富盛名的小吃之一，幾乎到了3步一小店、5步一大店（結合其他熱炒料理等）的盛況了。其中有一間很有名的老店，店面不在主要幹道上，更不是一般觀光路線會順路經過的地段，如果不是專程去搜尋，絕對不會想往那個方向

走，因為街上人大小小的粄條店實在太多了。即使如此，這間店的生意仍是鎮上數一數二的好。

沒有了地利，究竟它如何吸引人潮？重點就是商品的特色。

以商品線來說，這間店和其他人一樣都是「粄條」，但它的粄條卻不同於其他店家，是堅持採用純米製作的古早粄條，同時，配合特殊的營業時間（凌晨5：00到下午13：30）把料理

的湯頭調整成較為清爽的口味，正好適合早／午餐食用，故能廣受當地人所喜愛，而在後來政府大力推廣當地觀光行程的時候，慢慢遍傳至外地觀客耳中。如今，只要提到新埔的粄條店，十之八九的人一定會想到消防局旁邊的這間老店。

這其實不難做到，關鍵就在於整個製作的過程中，該如何做取捨。以這間老店為例，當大多數店家為了節省成本去使用其他比較便宜或容易控制的原料時，它的純米粄條反而變成了一大特色。就如同一間咖啡館，可以選擇店內咖啡豆的品質好壞、原豆挑選過程的細緻度和烘焙方式等，問題只取決於你要不要這樣做？而你的作法往往也會相對影響到最終商品的呈現和銷售量。

地點的迷思

一般人的思維

••••

即使有了初步地點的概念，細節處仍舊有許多迷思是一般人很容易犯的錯誤，接下來，就讓我們深入了解這些陷阱題，並一一加以化解吧！

加入咖啡館的聚集地段

阻力 or 助力

一般人在地點迷思最容易犯的錯就是一味地追求人潮，故在早期挑選地點的時候，他們會習慣去尋找相同類型店家聚集的區域，藉此吸引共同的目標客群以創造更多人潮。然而，這種區域型態也意味著競爭對手相對很多，除非你的事前準備非常充足，並且自信店內商品比其他人更好喝、有吸引力，否則你原本以為的優勢條件（集中人潮），反倒會成為影響店面經營發展的最大阻礙。

話雖如此，我們也不能一竿子打翻一船人，如果你發現這個區域的咖啡館生意都很不錯，選擇加入它們的行列或許會有不錯

的加分效果。觀察的要點有2個，首先是確認這些店家在非假日時段的生意好壞，尤其週一和週三通常是人潮最少的冷門時段，若在這個時段依然可以找到10間以上的咖啡館有不錯生意，表示這裡的店家經營狀況都算良好。

其次，如果是以內用商品為主軸的咖啡館，請再觀察它們的翻桌率。一般來說，這類店家的高峰期約在下午14：00到18：00，期間若有2～3次翻桌率，表示這間店的生意很不錯；反之，即使店內客滿卻沒有任何翻桌率，就不能認定為生意好，因為它所創造的產值是很有限的。

不執著於1樓店面，2樓是個不錯選擇

一般在精華商圈的1樓店租都很貴，對於店家經營無疑是一個相當大的負擔。這時候就可以選擇變更地點，另一種作法是不妨捨棄1樓改找2樓的店面做規劃，如此一來就能省下1~2倍以上的店租成本，還可以坐擁這個商圈或地段的龐大人潮。

或許有些人會擔心2樓的店面太不醒目，消費者會不容易發現，其實它的概念和捷運站近巷的店面是很相似的。這2種店面都是這些熱門地段的同一區域，潮」就好了，對於行銷宣傳節可

NOTE

把服務視作商品，提升整體產值

如果想要提升翻桌率，可以從菜單、製作流程、用餐時限、家具尺寸等方向著手；同時，避免提供太多不必要的服務，如：Wi-Fi、插座等，因為要是這類客人看中的是你的「服務」而非「商品」的話，它就不會為你獲取到想要的收益。

很多咖啡店為了方便客人使用，會提供插座和 Wi-Fi 等附加服務，不過要是當初在做商品設計時並不包含這2個項目的話，就代表它們無法創造產值。其實現在有愈來愈多店家已經不提供這些服務了，或許必須有使用者付費的概念，把它們視作商品向客人簡單的收少許費用，這樣才能為你創造產值。

樓層的住戶差異等。

看到這裡，如果還是無法理解「2樓」的概念，再換一個角度用百貨公司來說明。大部分的百貨公司都位在都市精華地段，眾多店家則分散在各個樓層裡面，再由消費者根據各自需求前往不同樓層購物。這裡的樓層我們可以視作精華地段的2樓，當這個地點已經幫我們「集中人潮」，我們只有想辦法「吸引人

承接著與它們相同的人潮，問題只剩下該如何提出相應的行銷策略把這群人導向你的店面。如果解決了這一點，2樓店面其實是一個很好的選擇，不過它仍有些它們需要注意，例如水電工程比較容易影響到樓下店面，或是需要應對不同

以省下不少力氣。

二手店減低帳面成本，卻也承接了過往問題

正式說明之前，要先強調一個觀念：不要承接別人的二手店，如果它和你的商品內容正好很相似，更應該避免。

有許多店主特別喜歡去承接其他人頂讓的二手店，因為它可以讓你在帳面上減少大量成本，也不用花費太多心思做空間裝修就能直接使用。然而，你必須先了解一件事，前一位店主會把它轉讓給你表示其中一定存在著某些問題，或許是地段不佳、商品定位錯誤、空間規劃失當等，所以在決定承接下這間店那一刻起，你也被迫承接下了上述的所有便利性，覺得其他條件只要微調

問題，反倒可能加深你的起步難度。

如果受限預算、真的需要承接一間二手店，可以觀察幾個要點，若有符合，即使它再划算，也請一定要放棄。要點如下：

❶ 這間店的空間狀態和你的商品設計、使用需求是不是一致。

❷ 此處的人潮有沒有符合前文所提到的幾項地點原則。

❸ 此處的人群組成和你的目標族群是否相似。

最後，要提醒大家的是「心態」很重要。大部分店主會去承接一間二手店，多半是看中它的

就可以解決，但事實上「地點」這個條件根本不該列入微調的選項裡，經營條件中能微調的只有「商品設計」。假如你抱持著「反正（這些）都差不多，我不用去想」的想法，這是一件非常可怕的事情，因為明明打算開店賣東西卻不去計劃該怎麼賣，這也意味著你連最根本的商品都還沒有規劃好，才會用滿不在乎的態度去承接一間二手店。最終會導致原本以為最省錢的方式，卻可能浪費掉最多的錢。

達人的思維

••••

所謂天時、地利、人和，想要成功經營一間咖啡館需要
考慮的因素非常多，前文已針對常見的地點迷思提出解
釋，這裡希望各位專注的「人和」部分，是指房東和鄰
里關係，他們也是影響你的開店是否成立的重要因素，
必須在一開始尋找店址的階段，一併評估進去。

熟悉鄰里環境，
也讓他們認識你

經常聽到人家說：「鄰居是
壓死店家的最後一根稻草。」這
句話形容地很貼切，因為整個開
店的過程中，光是處理店務工作
已經讓人分身乏術，如果周圍鄰
居再來湊上一腳，絕對會對店內
經營造成影響，甚至導致來客數
愈來愈少。

因此，建議你在正式簽約
前，多花一些時間在不同日期和
時段多到店址附近四處逛逛，每
次停留久一點，一方面確認週遭
且不論生意好壞都一樣。

這類情形突顯出房東的品
格非常重要。即使你發現這間店
面的地點再好、租金再便宜都不
要太急著簽約，而是多花一時間
和房東好好聊聊天、掌握他的

環境、人群組成和消費習慣是否
符合你的營業規劃，二方面先
與鄰居們打好關係、說明經營內
容和狀況（如：營業項目、烘豆
有煙味等），藉此降低日後發生

了解房東和過往
租賃狀況

第二個重點人物，就是房
東。從作者踏入這個產業的第一
天開始，就常聽到有一些經營很
好的店家因為房東的臨時變卦，
不得不吹起了熄燈號的情形。他
們所面臨的問題多半是無故房租
調漲、租賃條件臨時變更等，進
而侵蝕到店內獲利情形，進一步
成為這間店突然收掉的主因，而

衝突或爭議的風險。

個性。有些房東一開始都很和善、價錢也很好談，但是租約一到期就立刻漲價；有些房東雖在租金價格有自己的堅持，可是人卻很敦厚老實，那就可以簽約，雖然無法100%確認這項租約一定不會有問題，但他至少不會是個惡房東。

最後，一定要先調查這間店過往每一任的租賃狀況，包含租賃時間的長短、租金價格、漲價規則等。這些問題可以直接詢問房東，一般來說他們都會願意回答，如果你發現他吞吞吐吐、無法坦然回答你的問題，我會建議你最好重新找過其他店面，因為過去曾發生的狀況極有可能會再次發生，對於店面的長期經營會有很大影響，不得不防範。

NOTE

合約年限建議至少 5 年以上

簽約時，通常會建議租約年限愈長愈好，至少要有 5 年以上，以醜小鴨的台北店為例，則是一次簽了 20 年，之所以會簽這麼久，是因為它可以提供相對穩定的保障。或許有些人可能會擔心租約太長會有負擔，可是仔細想想，我們一定是希望這間店能長久經營，租期當然也不會只有短短的 1、2 年而已吧？就算不幸創業失敗了，賠上了押金，那也只會是可預估的成本。另一方面，要是房東不願意跟簽長約的話，不妨先去了解原因，再找出雙方都能接受的最長期限來簽定即可。

無中生有的人潮

一般人的思維

••••

開一間咖啡館想要擁有好生意，消費人潮是相當重要的一環。但在討論客群來源的時候，很多人只知道緊緊盯著既有人潮，卻沒想過自己主動去創造人潮。一味追逐人潮把店開在熱門地段的情況下，不只為自己找來了眾多競爭者，還要支付高額店租不斷侵蝕獲利；反過來說，所謂「無中生有的人潮」就是讓你拿回主導權，把自己的店變成那個對的地點以吸引人潮自動靠攏。至於實際執行的要訣，就是接下來所要討論的內容。

從商品著手，扎實做好基本五原則

如果想要打破地點的限制，最有效的方式就是從「商品設計」著手，而且只要輔以適當的行銷宣傳，通常都能達到事半功倍的效果，很多知名的餐廳或小吃攤都是這類情形，而醜小鴨的外帶吧本身也是一個很好的例子。

當初是看中台北市民生東路附近的商業族群，而選擇把醜小鴨店面設在現址，純粹只做外帶商品。不過它的位置不是在最熱門的合江街上，而是一旁公園的小巷裡，如果不是特地走過來基本不會發現這間店，因此以地點的角度來看，這不算是最好的選擇。

至於行銷部分，也從未使用什麼花俏的招數，或是刻意去強化宣傳廣告。照理來說，這間店應該不會太好經營，但是我們的營業額幾乎天天都能達到甚至超過目標值，客人們的品牌忠誠度也非常高，這就是自己去創造人潮的意義。

其實這些都不難做到，關鍵只在於有沒有做好紮實的基本功，依照商品設計的五大原則找出商品的特殊性（如：適合搭配牛奶的配方、高ＣＰ值的親民價

068

格等）同步維持穩定品質，自然就能吸引人潮

走向你，並且對你的商品建立信任感。

把商品做到極致，讓自己成為「好地點」

另一個更經典的例子是一間日本的炸豬排店，它的外觀很不起眼、商品線非常簡單（只賣炸豬排），地點更是完全沒有考究地直接開在了自己家裡。不過這間店的生意非常好，幾乎天天客滿，客人的翻桌率也很高，即使是平常沒有特別愛吃炸豬排的我，只要到了這間店的附近就一定會去吃，這表示它在聚集人潮。

其次，因為它的店面就在自己家裡，所以不用擔心店租的成本，可以把更多預算運用在製作更好的商品，最終成為一個良好的正循環，不只把地點的影響降到最低，甚至可以說它自己就是一個正確的好地點，這也再次證明優秀的商品設計之重要性。

達人的思維

••••

所謂「商圈」其實就是一種群聚效應，店家們相互截長補短以滿足不同消費族群的需求，藉此達到聚集人潮的目的。此處想和大家聊聊有關人潮的聚集過程，許多人所認知的「先有人潮、後有地點」，其實是一個錯誤觀念，正確來說應該是「先有地點、後有人潮」，不論是我們所熟悉的台北東區、信義區或各地的夜市商圈等，都是以相同邏輯誕生的。

先有地點，造就人潮聚集

來讓各類商圈得以成形。

建築是地標，也是促成商圈的「商品」

關於這樣的說法一般人可能會有些疑惑，舉例來說早期並沒有所謂的「（台北）東區」，它只是忠孝東路四段附近一個沒有人會特地去逛街的地方，直到交通發展、愈來愈多特色商店紛紛選在這裡開店，它才逐漸有了「地點」的雛形。

一直到這裡的區域特色和聚落規模漸趨成熟，所謂的「人潮」才開始聚集，並進一步吸引更多商店進駐再帶入更多人潮，最終構成一個完整的「商圈」並且具有明確的區域個性。

藉由上面的例子，我們可以知道是由地點去造就人潮，再透過不斷複製與積累讓商圈得以成形，而不是由人潮去造就地點，

除了政府策略、交通建設，一棟知名的建築物也可能是促成商圈成形的起因。像是如今繁華的「信義區」就是因為台北101的完工一夕躍升熱門觀光景點，隨後帶動週邊房地產、百貨商圈等逐漸熱絡起來，成為首屈一指的國際化地段。

當然這個區域還有其他的著名建築物，如：臺北市政府、臺北市議會、臺北世界貿易中心等。不過只要認真回想就會發現，這些建築很早以前就已佇立在那個地方了，當時的人潮卻沒有像現在這麼多。可見實際的人

潮確實會因為當地後來的建設，再加上多數產品而聚集。為了朝聖而被吸引過來，進而造就了當地的人潮，凝聚商圈的指標性商品。

連鎖品牌系統化規格，構築指標性特色

其中，最具代表性的例子莫過於「誠品」，包含：勤美誠品、松山文創園區等知名景點，都是因為誠品的進駐而蓬勃發展。

為什麼誠品可以創造如此效益？就整體經營來看，誠品儼然已是一個極具品味的小型商圈，它的成因和前文提到的店家很相似，台北101等同是一件商品，它符合了前述的「特殊性卻不具備取代性原則」，而也恰好成為這棟建築的一種優勢。因為它無法被取代，所以觀光客會

另一個例子是關於品牌，當一個品牌本身夠有特色也能成為

TIPS

善用知名商店的吸金力，為自己創造獲利

很多人都認為「商圈＝人潮」，其實不然；如果真的想快速擁有龐大人潮，應該往各類知名的餐廳、小吃店的附近去找店址，因為這些店家的週邊一定有人潮，但要避免跟它賣一樣的商品，小分量的點心、飲料等一般都可以賺錢。

它所建立的品牌形象與完整的服務項目，從最

早期的書籍陳設到設計品牌、生活講堂、餐飲

服務等，至今仍沒有任何品牌可以超越它，

也促使誠品在許多商圈在成立和人潮聚集的階

段，成為一個非常具有指標性的商品。即使現

在很多人到了不同縣市或景點，還是會想要去

誠品逛逛。

同樣的道理也可以套用在新光三越、7—

11、麥當勞、屈臣氏、星巴克等知名連鎖品

牌，不管你在哪裡，只要走進了這些商店都會

有一種熟悉感，覺得好像哪裡都一樣。所以如

果你問我屈臣氏算不是一種成功的商品（品

牌）？它是！

雖然上述的幾個例子不是單純針對咖啡產

業，整體概念卻是相同的，所以只要好好把握

住這些經營原則就不需要擔心找不到人潮，而

且一定可以賺錢。

醜小鴨咖啡外帶吧──新埔店

今年初，醜小鴨新開了一間分店，店址位在作者的老家新
埔鎮──一個新竹縣三不管地帶的鄉下小鎮。若從開店的
角度出發，這裡絕對不是最好的選擇，更遑論我的商品在
這類地區普遍沒有太多需求，甚至也接到不少質疑：「誰
會想要買咖啡？」

對我來講，咖啡其實就是一種「飲料」，只要好喝就一定
會有人想要來買，更不用說新埔雖然是一個鄉下，仍有很
多年輕人居住在此。事實也證明了我的想法正確，現在在店
內生意不只比我預料的好上許多，更抓住了一群每天固定
消費的熟客群。

找到目標族群，不放棄任何機會點

成功的要訣大致有幾點，首先在地點部分，醜小鴨新埔店的店址非常靠近當地鎮公所，只有不到100m的距離；同時，它距離之前提過的「老鄰長（消防隊）粄條店」同樣只有2分鐘的路程，這樣的條件讓這間店不論平日或假日都維持著穩定人潮。

其次，現在新埔大約有50%以上的居民是在新竹科學園區工作，我們也配合他們的上班時間，提早到早上7：00就開始營業，提供這群人在通勤前可以先來買杯咖啡。

微調商品反轉地點劣勢，創造熟客群

至於商品部分，考量城鄉物價的差異，我稍稍調降了店內商品售價；同時，配合當地口味把咖啡品項做了集中和刪減，改以本店最新研發的醜小鴨濾杯所沖煮之手作濃縮（「黑咖啡」）作為主打，替代都會區最受歡迎的拿鐵和卡布奇諾等風味商品，成功幫助我們在開幕前二週就順利抓住當地的基本客群，這也證明了商品只要夠好吃／喝，給它一段時間，消費族群一定會被打造出來。

另一項證據表現在商品價格。因為小小的新埔鎮光是7-11和全家便利商店就有4間，每一間都有提供平價咖啡，即使如此，消費者還是願意多花5〜10元來跟醜小鴨買咖啡，這再次印證了一項好的商品真能吸引到對的族群，不會只受限在地點或價格的因素。因此，雖然一間店的地點很重要，也不能忽略了商品才是生意的根源。如同一棵樹木若想長得茂盛，一定要先扎穩根部，才能好好的向上發展，生意亦是如此。

可以負擔的地點

一般人的思維

••••

在前述內容中，大篇幅地說明了地點選擇的原則，最後就讓我們單純針對店租成本做討論。雖然價格不是店租成本的全部重點，但依舊有著絕對關係，不論店租是多少錢，都會受到一開始的預備資金所限制，進而影響你的選擇。

房租成本不可列入貸款額度做計算

引文中所提到預備資金有一大重點，它指的是「能力範圍」的可控金額，而不是「貸款範圍」的總金額。理由很簡單，因為店租是每個月都會發生的成本，而且它會一直持續到這間店歇業那一天為止，所以必須保證這部分的資金一定不會有問題。

因此在計算店租成本的時候，應該以自己手上現有的、實際可負擔的資金為原則，藉此換算出每個月可以支付的額度（基本房租）、可以支撐幾個月等，當作在規劃房租的參考標準。

一般來說，成本特性可分為「固定資產」和「浮動資產」2子，它唯一的特殊性是名號，不大項，房租屬於固定資產的一部

分，無法任意更改它的數字或直接靠它來賺錢，建議要根據你的現金做評估；相反的，人事費、食材、設備等消耗性成本則是浮動資產，可以自由調整它們的費用並藉由販售行為來創造獲利，它可以放在貸款後的總預算做統一計算。

把商品擺在地點之前，價格不是首要重點

還有一個重點，就是你的商品有沒有特殊性。如果沒有，客人很容易變成一次性消費，不會再來回購，最終品牌勢必無法長期經營。前幾個月在國外很夯的某間可頌店就是一個很好的例子，它唯一的特殊性是名號，不是商品，所以很容易被其他店家

074

相反地，台中某一家洋菓
子店的檸檬派，是至今最讓作者
驚艷的商品之一，不論冷凍或冷
藏的口味都很棒，所以作者每次
到台中都一定會前往購買。而相
同的感受顯然不只發生在作者身
上，以實際銷售狀況來看，可說
是廣泛為一般大眾所喜好，所以
這間店的檸檬派通常都要預訂才
買的到。

所取代。

這種情況突顯出商品獨特性
的重要性。當每一間店都在做一
樣的商品（檸檬派），可是這間
洋菓子店製作的味道因為最好，
其他人都無法複製或超越它的味
道，所以就自然帶出了這間店無
法取代的獨特性，即使每天都做
一樣的東西客人依然會買單，不
論地點在哪裡。

從商品到經營，打造無法取代的獨特性

這部分的討論可以從幾個角
度切入，首先是特殊性，老實說
「土鳳梨酥」其實不算是有特色
的商品，因為它不是首創，現在
也有非常多土鳳梨酥的商品，但

是許多人還是可以一口就吃出哪一個是微熱山丘的商品，而且還有大批消費者願意不斷回購。原因無它，即使現在有很多人在做土鳳梨酥，微熱山丘的口味還是有其獨特性。

第二點要談的是，它的被取代性極低，因為不論在品牌識別和商品包裝都已相當成熟且明確，所以其他品牌如果想要取代它的話，可說是難上加難。此外，微熱山丘的行銷策略也和其他店家不太一樣，不以品牌作為行銷主體，而是把重點放在商品（鳳梨酥）本身，這樣的做法反而打造出品牌的獨特之處。

第三點是經營手法，相信有去過微熱山丘實體門市的人都知道，當你一踏進店內就會拿到一大塊的試吃商品，以及一杯茶做

搭配。這種作法在整個業界是非常罕見的，也成為了它們與其他人不一樣的地方，並能明顯提升消費者的好感度。他們根本不擔心這樣做會不會虧錢，因為每位客人幾乎都會買個一盒以上才離開，不論觀光客或本地客人都一樣。而這份自信，還是要歸功於它的商品口味確有其過人之處。

由此可見，不論地點在哪、店租高低，當商品口味足夠好吃，只要搭配適當的行銷和經營策略，終究可以創造獲利。

達人的思維

● ● ● ●

在尋找店址的時候，有許多人會因為太專注於「選擇最佳地點」的關係，而不太在意店租價格，這樣不但會忘了自己的商品有哪些、售價為何、銷售數量多少等問題，還可能會一開始就估算得太美好，導致事後卻發現落差甚大。追根究底就是因為有很多事情都不是「自己覺得能做到就一定可以做到的」。

底定商品和人事費用，房租變動性低

就租金的部分來說，可以負擔的地點仍須以「經營者成本」為出發點來考量。在此還是必須再次強調，在正式尋找地點之前，最好把所有商品都先規劃完成，這樣我們的經營者成本才會真正被體現出來，否則它的變動性會太大，連帶影響了成本估算的精準度；而房租成本則是經營者成本的最後一個數字，必須等到商品和人事成本都已底定，才能做出最終確認。

相對來說，房租價格是所有成本裡面最真實的數字，不論在成本預估前或預估後，它都不會影響到經營者成本的真實度。而

且房租成本的浮動性很低、有一定的區域脈絡可循，你可以先透過網路搜尋、實地訪查等方式，事先了解當地平均租金行情以預測出你的房租價格。除非你可以在 A 區塊找到 B 區塊的價錢，譬如一個平均房租 10 萬元的地區找到 8 萬元價格等。不過不論房租再便宜，還是要重複一個重點，就是商品設計要正確，否則客人不買單仍是枉然。

變數與定數交替，複查房租合理性

事先計算好經營者成本還有一個好處，就是可以計算出房租預算的上下限，以及協助你複查店址選擇是否合適。

在成本規劃的初期，可以預

估成本，在成本規劃的初期，可以預估成本，它都不會影響到經營者成本的真實度。而

設房租是 3、4、5、6、7 萬元，把不同數字一一帶入公式，去計算出經營者成本，推估所能接受的房租上限或下限，提供作為地段設定的參考。當我們找到幾間合適的店址時，就可以透過經營者成本做反推，進一步篩選哪一間店面的價格最合適。

藉由上述變數和定數的交替互換，就能知道成本應該落在哪個額度內，但前提還是產品一定要先準備就緒。此外，我們也可以透過這個計算公式回推到商品售價，判斷商品的定價是否合理，真是一舉數得。

Chapter **02**

試賣、試營運

●

在咖啡館正式開幕之前,通常會有一小
段時間的試營運,測試店內的商品適應
性、SOP流程和員工訓練等,整體執行
下來約需1～2個月的時間。雖然過程看
似有些漫長,也有很多人會質疑試營運
的必要性,可是我們仔細觀察多數成功
的案例時,卻不難發現它們普遍都很看
中試營運的執行品質。接下來,將以整
章的篇幅詳細說明試營運的各項細節,
幫助各位把握正式開幕前的最後一刻,
努力將店面調整到最佳狀態以迎接每一
位重要客人。

TEST
試營運期間的主要目的是訓練員工

正式進入試營運的討論之前，我想先將它們更細分為「試賣」和「試營運」。這2個部分是完全不同的概念，「試賣」在於開幕前，重點是測試現有商品對於市場的適應性（口味和價格），以及員工教育訓練的執行；「試營運」則在開幕後，也是一切的收成階段，此時你所面對的對象就是「客人」，必須確認所有細項都已準備就緒、到達最佳狀態，不能再有「我還沒有準備好」來容許犯錯的空間。

再次提醒一下，當你決定開始「試賣」之前，一定要先確認商品符合第一章「商品概論」所提到的五大特性，這樣試賣才有意義，並且發揮它的真正功用。此外，一定要先釐清試賣的目的，不要盲目跟著其他人一起「跑流程」，否則只是白白浪費時間，無法真正創造產值。

試賣

對於一般台灣消費者而言，「試賣」可能是比較陌生的名詞，不過在國外的餐飲店卻相當流行這種操作模式。記得以前我在國外的時候，經常會有新餐廳在正式開幕前，舉辦2～3週的「試食」活動，藉此蒐集消費者對他們餐點的反應。

這裡的「試食」和「試賣」其實是一樣的概念，前者是針對餐廳，後者則是單純的飲品。這一階段的主要任務有2項，一是確認商品設計是不是符合一般人的期待，二是確認商品售價具不具備市場競爭性，我們可以直接面談或搭配問卷調查，趁著店面未開幕之前，好好進行最後一波的調整。

善用裝修空檔爭取更多效益

正常的情況下，當店內裝修進入後期微調的時候，正是執行試賣的絕佳時機。我們可以透過開幕之前都不試賣，這是一件很可惜的事情。利用試賣的過程，一方面不浪費裝修空檔累積基礎客群，並取得意見回饋確認商品設計；另一方面，透過實際操作的方式，重頭檢視每一個經營環節是否妥當周全，反而是最省錢又有效率的選擇之一。

如果因為擔心試賣只是徒增不必要的時間與資金浪費，故在開幕之前都不試賣，這是一件很可惜的事情。利用試賣的過程，

或許你會擔心空間狀態不甚完美，可能造成消費者的觀感不佳。其實只要清楚表示自己正在試賣階段，一般人對於環境舒適性和商品完整度的要求相對不會那麼高。故在空間工程進度到達80％以上，剩餘的細部工作（如：空調溫度、水槽下水狀態等）確認不具危險性、不會影響客人用餐，加上座位區，沖煮咖啡的工作區都已完備，基本就可以開始執行試賣了。

價格觀察，掌握商品競爭力

「售價」是另一項觀察重點，店家必須確認最初設定的目標區域、人潮能不能接受你的商品售價，故在試賣期間請不要任意更動商品售價，原定的售價是多少元就賣多少元，否則結果容易失真而降低試賣的功用。

同時，當在一開始試賣就做促銷折扣來打亂商品售價，會導致「商品」和「售價」沒有一個絕對值可供衡量比較，讓「降價」失去了意義，

一步從9折、8折、買一到買一送十（還有寄杯服務）……最終只是淪為價格戰，無限制地侵蝕你的利潤。

更現實一點來說，消費者永遠不會因為你便宜了10元、20元而購買你的商品，消費者永遠都是認為免費的最好。所以，當你以原價試賣卻發現沒有人可以接受這個價格，與其花時間去猶豫便宜多少錢，不如先去找出問題的根源，究竟是商品沒有競爭性，還是這個區域的商品售價本來不應該開得這麼高，這才是在試賣階段最重要的事情。

因為仍處於試賣階段，還有很大空間可以向客人溝通這個價格其實是可以修正的，所以如果在這段時間沒有好好處理這件事情，等到試營運再變動價格的話，反而會讓客人產生更大的疑問，導致最後很難有機會可以去更動店內的商品售價。

適當行銷提升品牌知名度

當我們發現客人對商品的評價都很不錯，但整體來客量卻一直無法有所突破，持續停滯3天以上時，這就說明了店內的商品沒有問題，是宣傳出了問題，才會導致沒有人知道這間店，故而乏人問津，那麼此時的首要任務就是想方設法把店行銷出去了。

做法其實不難，首先是去找出客人不知道這間店的原因，再來是決定宣傳媒體和手法，如：主動通知親友、發派傳單（鎖定目標客群的聚集區域）、街頭免費試飲、購買Facebook廣告等，利用有效曝光把人潮帶進咖啡館裡面。當客人慢慢增加到一定程度時，仍要好好確認他們喜不喜歡你的商品，以及對於售價有沒

有任何異議。

在此必須再次強調「降價」絕對不是一個好方法，更明確的說，試賣（甚至試營運）跟優惠方案是無關的，必須等到開幕過後（或當下）再討論。切記不要因為一開始的來客數不多就亂了陣腳，擔心是不是商品的定價太高，所以急著促銷。因為我們從客人的正向回饋可以得知，你已經找到一群基礎客群，這是一大優勢，幫助你在日後舉辦活動的時候，產生真正的效益。

目前有很多經營者會特別看重行銷宣傳的部分，並且編列大筆行銷預算。可是你必須知道行銷宣傳終究只是額外加分，卻不是決定一間咖啡館能不能經營成功的主要原因。即使人潮受到宣傳活動吸引而來，能不能留住他

們依舊取決於你的商品優勢（如：口味好喝、品質穩定等）；但若行銷宣傳操作太過，反而可能導致名過其實而引來負評、零回購等負面效果，必須慎重使用。

NOTE

部落格行銷可好可壞

部落客行銷是一種趨勢，卻不一定要使用。它的優點是費用較低、搜尋方便，搭配生活化的文章和美照，放大店家優勢；缺點是它無法真實反映商品售價和品質。如果宣傳太過的話，最終會造成消費者非常大的期待落差，導致他們對你的評價大打折扣，最後你找來的不是客人，而是一群挑戰者，對於商店整體形象未必加分。

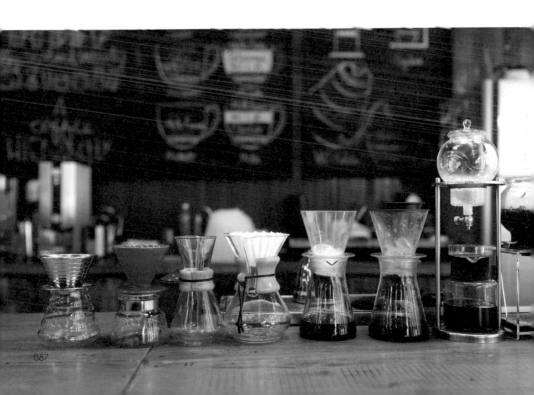

試賣期以2~4週爲佳

接下來，許多人都很關注的試賣期限，其實沒有任何時間的限制，不過通常會建議以2~4週爲佳，這樣才能得到足夠樣本數的客戶回饋，真正判斷出這項商品的好與壞，有沒有其他需要改善的地方。假使從開始到結束，整個試賣過程的來客數不斷增加，客人都沒有出現明顯的負評價，基本上，你的試賣都算是成功的。

如果試賣的狀況非常好，不論在來客數或客戶評價都有不錯表現，就可以考慮拉長試賣時間，但是最長不要超過4週，否則會讓客人誤會已經正式營運了；反之，如果商品評價不錯，來客數卻一直拉不上來，同樣可

嘗試延長試賣期限，搭配宣傳吸引人潮進入。

然而，要是只有試賣短短的3～7天，時間不免太過倉促，充其量頂多告訴消費者這間店即將開幕，卻無法獲得足夠的資訊來做有效分析，試賣的成效其實不大。

試賣結束，休息1週
做最後調整

試賣結束之後，不要急著直接開始試營運，貼出一張公告標示「內部調整」暫休1週，好好整理你在試賣期間蒐集到的各項資訊，如：商品配方好不好喝、口味有沒有辨識度、售價有沒有競爭力等，依照每個問題點進行最後一次的檢討和調整；若都沒

試營運

接著是進入試營運的階段，它的重點很簡單，主要是驗收在試賣期所蒐集的各項資訊是否調整妥當，商品、人事、包裝、室內裝修等各個環節是否都已到位，它所牽扯到的項目更為細緻且全面性。

現在有很多開店新手會把「試賣」和「試營運」混為一談，甚至部分的經營老手也會犯下相同錯誤。事實上，它們不論在整個結構概念和客人的認知都有很大差異。當還在試賣階段時，一般人對於錯誤的包容性會更大一些，許多項目都有容許修正調整的空間；然而從開始試營運的那一刻起，也

有問題，下一步就是試營運了。

當然，試賣不一定會出現問題點，試賣和試營運也不一定會有差異，不過你可以在試賣的過程中，持續和客人溝通幾件事，不論你現在在做什麼、為什麼做、希望獲得什麼……同時，向他們預告這間店的開幕時間，邀請他們再次光臨消費，為試營運爭取到基礎客源。

就是從開店那一刻起，我們所面對的就會是「客人」，因此必須確認各個項目都已經準備好，不能到了這階段還想以「我還沒有準備好」來搪塞客人，這是商店經營的一大禁忌。

到了這階段，我仍舊不建議店家利用太多促銷折扣吸引人潮，建議可以單獨拉出幾件試賣商品做優惠，或是針對在試賣期間累積的基礎客群推出相應優惠（如：買一送一、折價組等），吸引他們前來回購，一定程度地確保在開幕初期的基本營業額。

這些企劃可以從試賣期就開始鋪梗，可以選擇事先贈送優惠券，或是留下他們的名單資料，事後寄送開幕資訊和優惠方案，提供誘因吸引他們再次光顧，甚至進一步培養成為店內的穩定熟客群。

短期投資為長遠經營奠基

從「試賣」一路來到「試營運」的階段，很多人可能會開始質疑，光是跑完這些流程就要耗費1～2個月時間，自己哪來這麼多時間做這些預備動作，若真的按此執行下去，這段時間的房租都要白白浪費了。如果你也有了相同想法，我想請你好好回想一下，最初在構想開店企劃的時候，應該不是計畫經營1年就好，而是以10年、20年為目標規劃才對，由此推算，這短短的1～2個月似乎不算太長。

反過來說，如果連這一小段時間都不願意投資，開幕之前不先確定你的市場方向是否正確，開幕之後遇到問題才想修正調整就太遲了。一時貪快不只會影響你的生意，甚至導致這間店連開滿1年都有問題，最終不論再如何後悔都為時已晚了。

這些話看來或許有些危言聳聽，但卻是作者持續觀察國內外成功與不成功的品牌案例，對照自身的經營經驗，所得出的真實感受，在此分享給大家做參考。

簡單來說，一間店的人力配置就是要確認你要聘請幾位員工才恰當。正常的情況下，我會建議在開店初期不用把人力配置做到太精細，只要符合當天的來客量就好。藉由試賣期的過程，我們一方面可以進行員工的教育訓練，二方面可以大致推算出這間店的基本來客量，藉此推斷正確的員工數，二者都是試營運期間的重點項目。

試賣來客量推估員工人數

大部分的經營者在開店初期估算人事成本會相對保守，通常只會配置1～2位員工來應付所有工作事項。這類作法確實可以有效節省人力成本，然而，當發現店內的實際來客量超出預期來客量，且有持續上升的趨勢時，請一定要同步增加員工數，才能符合現況的需求，不會影響經營品質。相對的，若是來客量低於預期標準，則要回頭檢視自己在哪一個環節（如：商品設計、售價、地點等）出了錯，並針對問題進行改善。

那麼，如何判斷員工數量是否足夠？最基本的標準是讓每位員工同時都有工作正在進行，看起來卻不忙亂。所謂「不忙亂」的定義，是指老闆（經營者）不用一起協助飲料出杯和點餐工作，單靠員工就能流暢完成所有工作。

如果可以做到這一點，表示你的人力配置是合適的；如果不行，說明現有的人力配置不是很足夠，必須再追加一些人力便於店內工作流暢執行。請注意，這時候的人事成本絕不可以省，否則將會不利於後續經營。

老闆（經營者）不列入人力配置

不能把老闆算在人力配置的一部分的理由大致有幾點，

首先，員工教育訓練的執行與驗收即試賣和試營運重點之一，你必須放手讓員工獨自完成所有流程，才能確認SOP每一個環節都可被順利執行，不會發生任何問題。

其次，老闆是這間店的創始者，也是最了解店內所有細節的人，故在試賣的當下，老闆的任務應該是在室外招攬客人、發發宣傳單，同步向客人溝通店內的核心宗旨，以及商品的特色、優勢，它為什麼吸引人、口感有哪些獨特之處等。

在這一個階段裡，老闆切記不可一個人悶在吧檯工作，把所有接待工作交給員工負責，不只會讓你無法直接取得客人最真實的回饋與感受，甚至可能錯失掌握固定客群的機會。

個人經營容易缺乏危機意識

看到這裡你可能會好奇，有些咖啡館只有老闆1人經營，是不是就沒有人力配置的問題？確實，個人小店是台灣

許多咖啡館的常見模式，可是，我不建議。

就我的經驗而言，老闆和店長的角色最好是由不同人分開擔任，才能有效避免經營的盲點。

若是受限資金不足不能聘請太多員工，老闆可以適度分擔店內工作，不過至少要再找1位員工來協助你。尤其是一間店的開幕初期，老闆應該花費更多一些的時間去思考你的下一步該怎麼走，包含明天、下個月，甚至下一年度的經營方針，才是你的首要工作。

此外，個人經營有點像是「溫水煮青蛙」，很容易讓人缺乏危機感，甚至很多人會認為只要我可以應付各項費用，即使辛苦一點、沒薪水、不賺錢都沒有關係，至少我可以掌握自己的時間。這個觀念非常危險，因為你完全忽略了在某種程度上，你不只完全沒有時間自由（有工作才有錢，沒工作沒有錢），並且那份「自由」會隨著你的資金減少而逐漸萎縮，屆時一旦發生問題就幾乎沒有任何轉圜的餘地，往往只能倒閉收場。

反之，當你有聘請員工時，每個月的發薪日都會促使你去思考：「我為什麼要給他錢？」如果你會因為支付這筆薪水感到很痛苦，代表著自己可能不夠努力，才會讓這間店的整體營業額不如預期。如此一來，它反而能間接督促自己持續前進，成為維持店家長期經營的動力。

NOTE

咖啡小店避免專職人力

如果你的店只是一間小型咖啡館，員工不應該有專職項目，須能靈活完成各職務的工作內容，人力配置以來客量為唯一的計算標準；然而，當這間店成長到一定規模，甚至有擴店計畫之後，可能須由本店提供分店的技術支援，此時就可能有真正的職務產生。

當店內的人力配置大致底定之後，下一步就要開始規劃每天必須做的事情了，也就是這間店的「標準作業模式」，又通稱為SOP（Standard Operating Procedures），內容涵蓋了這間店的所有工作事項，如：基本行政工作、商品製作流程、商品介紹方式、材料的進貨和倉儲規範等，愈詳細愈好。

一套優秀的SOP不只能協助店家更有效率地完成系統化的經營管理和員工訓練，同時也蘊含了成本的觀念，可以協助店家控管好各項預算支出，達到最有效率的運用。至於內容規劃得好不好、員工的複製度高不高，不只考驗著規劃者的功力，也與一開始的商品設計息息相關，隨著商品本身的複製性愈高，SOP的規劃通常也能更為流暢。

SOP 的成本概念

一般來說，SOP 必須從執行者的角度出發，隸屬於「執行者成本」的討論範疇，交由店長負責規劃。當店內的 SOP 完成之後，店家可依項目帶入粗估金額計算出總預算，對照「經營者成本」確認這些費用是否合適，其中的哪些費用必須刪減、哪些可以增加，有條不紊地管理好每一分預算。

為什麼是「執行者成本」，而不是「經營者成本」？理由很簡單，SOP 所處理的內容為這間店的 daily work，它們是每天、每小時都在發生的事情，可以大至整個倉儲的管理運作，小到一盞燈泡的開關時間，統統都是 SOP 的一部分，而精算每一條細節費用正是「執行者成本」的特性之一。

反應在經營的現況，店內日常事務的實際執行者是店長，而老闆的首要任務則是只要確立大原則，提供店長作為參考依據即可。至於 SOP 的規劃，因為店長會接觸到商品、客人，和其他員工相處的時間也最長，最了解整間店的所有經營流程和問題點，所以店長才是能真正切合實際需求妥善安排所有的工作項目，不會淪為紙上空談卻不好使用的重要角色。

以醜小鴨手作外帶吧的店內情況為例，包含員工的面試、雇用哪些人、教育訓練等工作，都是全權交給店長負責。只要沒有偏離老闆的主要原則，能妥善完成個人工作、維持基本禮貌、沒讓老闆（作者）按到任何客訴通知，老闆就不會插手干涉任何店內運作，不只能讓店長有充分的發揮空間，老闆也能留下更多時間好好思考整間店的未來發展策略，創造更大效益。

SOP 的內容規劃

在規劃上，SOP 有點類似是人力配置的延伸，因為員工人數的多寡除了會影響店務運作的流暢性外，不同員工的工作內容也可能會略有差異，所以 SOP 的內容應該要鉅細靡遺地將所有項目一一列出，並明確標示它的工作內容、注意須知、執行時間點、負責人員等。

我們可以將其視為一件商品，雖然沒有所謂

的特殊性，卻須具備不可或缺的取代性和複製性，這樣才能廣泛對應到全部的商品和員工身上，以利於商品量產、新舊員工訓練和管理等。接下來，將把SOP內容劃分為三大類別：daily work（每天工作事項）、商品製作流程、產品介紹和待客技巧來說明，並且針對不同內容合適的呈現方式，以不同的敘述方式講解。

daily work 拉出時間軸做標示

面對每天都必須處理的基本行政事務，會建議以時間表的概念來編排。首先拉出一整天的時間軸，再依序填上每個時段的工作事項，如：08：00開始營業、14：00~14：30營業初步盤點、17：30結束最後點單、18：00準時打烊等。最後再製作成冊，以利執行者店長或員工隨時對照對照參考，此外，針對不同的員工也可能會制訂出不同的SOP表格。

時間軸的切分可以用小時為單位，也可以用更細的10或30分鐘為單位來切分，隨著時間標示地愈詳細，員工就愈能清楚知道自己該在什麼時間點做什麼工作；若是拉得太寬，反而會讓員工拿捏不準當下應該做什麼工作。因此，要避免用早、中、晚這樣的標示方式，因為太過概略的時間切分會容易漏掉細節，請給員工一個明確的時間點，標示上對應的工作項目，這樣才能避免失誤的情形發生。

商品製作強調複製性

實際進入到商品製作的階段，從一開始的備料到最終的完成出杯會需要幾個步驟，請將每個步驟依照先後順序條列出來，而這些步驟有沒有需要備量或額外注意的地方，也都是SOP需要註解清楚的部分。

至於流程順不順暢、複製度高不高，則取決於店長的規劃能力，同時也考驗著一開始的商品設計是否具有複製性。如果這件商品本身的複製性很高，SOP的量產性通常也會更流暢；要是它在一開始就不具備複製性，相對來說也就無法期待透過SOP的規劃，複製給其他員工以達到

穩定品質與量產目的。

至於商品相關的其他項目（如：商品的材料來源、進貨時間、廠商明細、安全庫存量的訂定和管理等）同樣涵蓋在製作範圍內，必須一一詳列出來。甚至是員工接待客人的方式，如何向客人介紹商品等，這些都是SOP的概念。

尤其是各項材料的廠商資料，最好可以事先準備3～5個替代方案，如：A材料的首選廠

商、次選廠商、第三廠商等，以備不時之需。此外，牽涉到材料保鮮問題的存放地點，同樣有附註說明，包括什麼地方可以放、什麼地方不可以放、哪些地方是優先選擇等，以利於員工日常備貨的收納和拿取。

產品介紹和待客技巧

除了控管材料成本和記錄每個時間點會發生的事情，SOP還必須對應到員工的部分。而什麼是「對應員工」？簡單來說，就像是一本教戰手冊，不只是商品的製作流程和細節，甚至連整個點餐到出杯的過程中，員工可能會遇到的各種狀況、如何介紹商品、應對進退的方式等都包含其中。

在設計的過程中，不妨試著讓自己轉換一下角色，試想自己是一位完全不了解商品的客人，可能會有哪些問題，並事先一一寫下最佳解答，方便員工上面對客人詢問的時侯，心裡能先有一個底，比較不會慌亂。

待客技巧中唯一會需調整的就是因人而異的

「個性」部分，包含待人接物的方式、面對問題的處理能力等在內的不定因素，都是無法輕易套入格式化系統做複製的部分，但這些卻都會大大地影響到店內的經營。建議可以適當放入一些狀況題，讓員工自行填入應對方式，相較於一板一眼的標準答案，這樣更能貼近員工的真實個性和生活經驗，讓他們實際應對客人時能更加得心應手，這部分只要店長事先確認內容沒問題即可。

最後要談的是，只把適合的人留在對的工作崗位上，不適合的人則不要勉強留住。雖然這個理論聽起來有些冷酷，但畢竟服務業是一項貼近人群的工作，如何給予客人舒適感受是店家經營的重要課題。嚴格來說，專業知識不足的部分，還可以靠著訓練來培養，但人際關係卻是無法透過訓練扭轉的。這裡所謂的「人際關係」是指基本應對進退的能力，有些人雖不善言詞但卻不會去冒犯他人，這樣的人則仍可錄用，但要是溝通能力不好行為又容易冒犯他人的話，那這樣的人就真的不合適在服務業中工作。

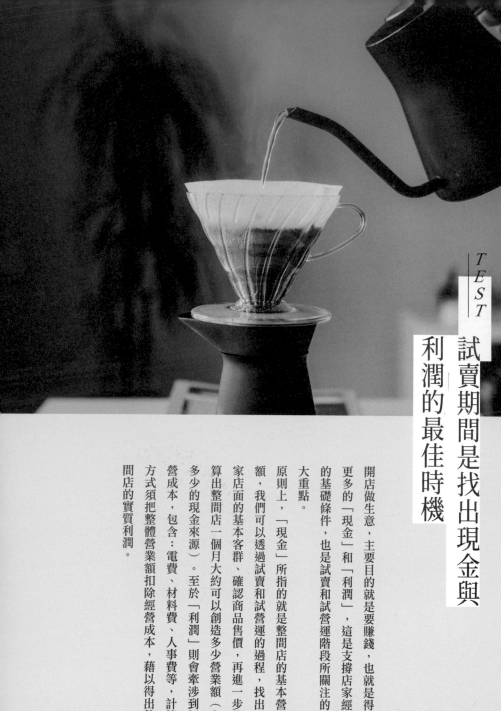

TEST 試賣期間是找出現金與利潤的最佳時機

開店做生意，主要目的就是要賺錢，也就是得到更多的「現金」和「利潤」，這是支撐店家經營的基礎條件，也是試賣和試營運階段所關注的一大重點。

原則上，「現金」所指的就是整間店的基本營業額，我們可以透過試賣和試營運的過程，找出自家店面的基本客群、確認商品售價，再進一步推算出整間店一個月大約可以創造多少營業額（有多少的現金來源）。至於「利潤」則會牽涉到經營成本，包含：電費、材料費、人事費等，計算方式須把整體營業額扣除經營成本，藉以得出整間店的實質利潤。

| 現金
（基本營業額） | = | 每天的
基本
來客量 | × | 商品售價 | × | 工作天 |

| 利潤
（實質獲利） | = | 進項 | − | 出項 |

營業額　　經營成本

優先找出你的基礎客群

不論是想要找出「現金」或「利潤」，第一個步驟都是掌握自家店面的客群來源，這是試賣階段最重要的一個環節。

在試賣的階段，如果已經培養了一群基本客群，而且他們也接受目前的商品售價，不會覺得太高或太低，那我們就能以此粗估出整間店的基本營業額，連帶抓出概略的現金和利潤。此外，員工考核也是試賣期的重點執行項目，我們必須觀察試賣情形來確認每一位員工到底適不適任，應該續留或解聘，以利於店家在接下來的試營運期間，能夠更精準掌握實際的人事成本的費用。

掌握成本，避免利潤被侵蝕

在比較「現金」和「利潤」後，我們會發現兩者最大的差異，就在於能不能控制好「經營成本」，包含：店租、電費、材料費、人事費等。這部分與ＳＯＰ有著密切關係，我們必須確認店內的

所有費用是否都按照ＳＯＰ的管控，這樣才能確保在現金成熟時，可同步獲得實質的利潤，否則相關成本不僅容易浮動，甚至還會侵蝕到利潤空間。

其中又以人事費和材料費的浮動率為最高，一旦拿捏失當導致成本沒有固定金額的話，就意味著店內的利潤將隨之流失。因為這其中可能只有帳面收入很高（只顯示出進帳金額），卻無法確認實際的出項成本，所以也就無法得知真實利潤有多少，結果這些帳面金額往往只是淪為好看的數字，卻不具有任何實質的意義。長期下來，就很容易像是溫水煮青蛙一樣，明明經營成本已經超支卻不自知，一旦後期遇到創業資金周轉不靈的狀況時，就只能宣告經營失敗、倒閉收場。

這是許多咖啡館在經營過程中很容易犯的錯誤，同時也警示我們一定要能夠管控並穩定每個月的出項成本，並且記住「唯有將進項和出項相減所得出的數字，才是整間店真實的利潤、才有參考價值」這個重點。

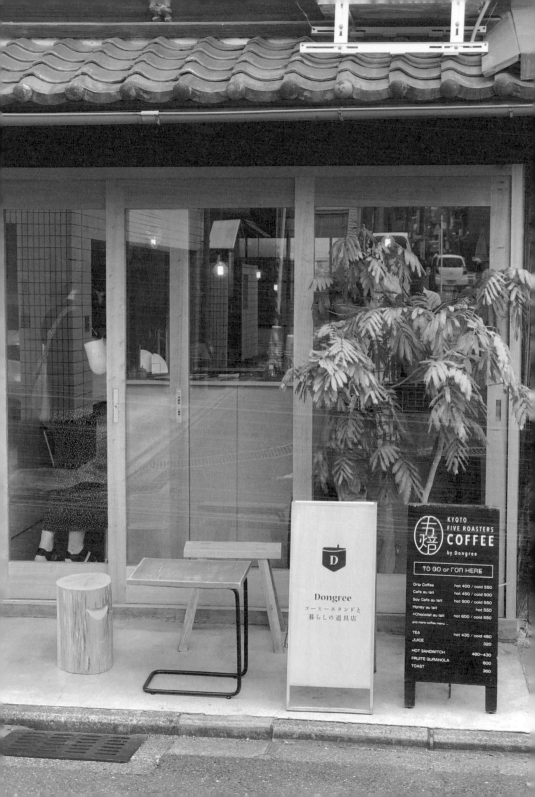

所謂現金

從商品銷售的角度來看，「現金」即是「商品」，也代表想要賺取「現金」的第一要素就是要準備好「商品」。這件事不能操之過急，建議等到第一個商品具有足夠的暢銷度、穩定地創造出第一個現金來源後，再來開發第二件商品以帶出第二個現金來源，並以此類推地開發第三、四、五件商品，一步步擴展咖啡店的現金流，以扎穩咖啡店經營的基礎。

如果連第一件商品都無法獲得客人好評、穩定回購，而現金和利潤也有較高機率出現浮動的話，在此時就急著推出其他商品，不僅無法為自己的店加分，甚至可能會造成經營成本一下子增加太多又難以控管，持續侵蝕到實際的利潤空間，因此請務必要謹慎操作。

延伸舊商品規劃新商品，利於掌控SOP和成本

對於新商品的研發，會建議最好可以從現有商品來延伸新商品。舉例來說，第一件商品是由A、B、C三支單品豆所組成的配方咖啡，第二件商品就能單獨拉出A豆，重新設計成一款單品咖啡來販售，這樣既能提供客人更多選擇，也方便我們控制商品的成本和SOP。

事實上，每當多推出一件新商品，就一定會增加一項未知的變動因素，而且受到材料進貨量的調整影響，經營成本也肯定會隨之浮動。此時，如果我們的新商品是由現有商品來延伸的話，就可以有一份現成的SOP當作參考，這有利於我們將成本的浮動控制在已知範圍內，而不是未知的浮動；反之，如果SOP一開始就沒規劃好的話，不論是第一個、第二個或後續其他的現金來源，都會是未知數，而且在商品製作流程、員工訓練、倉儲管理等工作項目的安排上，也會更費時費力。

避免同質性商品，影響客人的理解和選購

或許有人會問：「難道我重新研發另一款新配方不行嗎？」老實說不太建議，一方面是考量成本控制的因素，另一方面則是為了避免2件商品的同性質太高（都是配方咖啡）。

一支配方咖啡和一支單品咖啡可被視為不同類型的二件商品，兩支配方咖啡則是同類型的商品，以客人點餐的角度來看，大多數人都能很輕易地分辨配方和單品咖啡的差異，但卻很難分辨兩款配方咖啡的不同之處。這不但會造成商品很容易發生重複性的問題，不僅客人需要花費許多時間來理解商品，店員也會需要更多時間來解釋、說明商品，對於整體經營並不是一個好選擇。

以衣服來比喻，假設T-shirt是配方咖啡、內衣是單品咖啡，兩者都是衣服卻又不同（如：成本、功能性等）。試想當一間服飾店只有2件不同款式的T-shirt的話，我們可能只會買其中的1件，不會2件都買；反之，如果這間店有1件T-shirt和1件

內衣，我們就很可能會2件都買，這種情況在經營層面的意義上有很大的差別。

此外，我們也可以對照一些餐廳的菜單設計，假如這間餐廳的主要商品不是義大利麵，卻又有賣義大利麵的話，通常就只會提供1～2種口味。理由很簡單，因為不管口味如何變化，義大利麵就是義大利麵，不會因為口味不同而變成其他的麵，也就是說就算提供了大量的口味選項，客人也不一定會買單，相反地如果客人想吃義大利麵的話，就算只提供1種口味，客人也一定會買單。

相同的道理，現在有很多菜單都只會告訴客人這份餐點是雞肉、豬肉或魚肉等做的，而不是詳細說明是香煎土雞腿、咖哩土雞腿、醬燒土雞腿……因為無論說明再多，都只是在讓客人花費更多時間去「理解」這件商品，而不是「購買」這件商品。

所以作者經常提醒想要開店的人，不要把太相似的商品放在同一份菜單裡，這部分還牽涉到整體菜單設計的邏輯和技巧，將於後面章節做討論說明。

（詳見 p.114「菜單」）

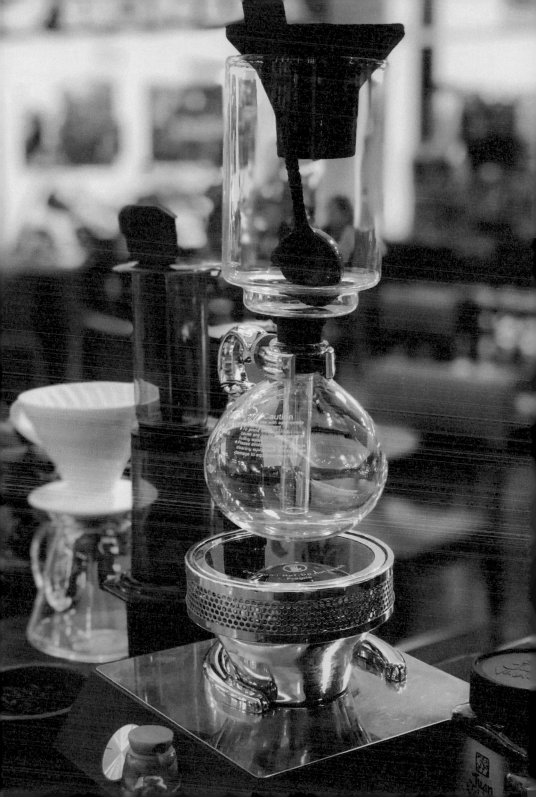

所謂利潤

在正式討論「利潤」的主題之前，我們必須先掌握整間店每個月的「進項（營業額、現金）」和「出項（經營成本）」，將二者相減所得到的金額，才是實質的利潤。

原則上，利潤的計算方式和SOP有著很大關係，如同前文所提到的，只要店內的SOP規劃得宜，就能控制好店內的各項成本支出，確保我們在賺取現金的同時，也能帶出預期的利潤。反之，如果我們無法很好地管控店內的各項成本，或是抱持著得過且過的態度，沒有確實記下每個月支出的真實金額，就很可能會出現成本少算、漏算或不斷浮動的情況，造成利潤失真、被侵蝕殆盡等問題。

誠實面對成本，正確記錄

除了透過ＳＯＰ來管控整體工作流程，我經常提醒要開店的人在實際計算成本時，必須掌握住以下2個原則：：

❶ 不能動用原本配方的材料配量。

假如原本配方的進貨量為A1、B1、C1，這是屬於原本配方的用量，當我們要新增一款單品咖啡A的時候，A的進貨量、成本、現金和利潤都需另外計算，才不會影響到既有的現金來源。

❷ 實際的進貨量是多少，當月的材料成本就該標示多少。

材料成本應該記錄的是「進貨量」，而不是「實際使用量」。如果進貨量是A2，材料成本就要紀錄為A2；而不是看到實際用量只有A1.5，成本只計算A1.5，否則容易導致成本漏算、難以掌握的問題。

事實上，一間店的成本計算方式與經營者的心態有很大關係，現在有許多經營者會抱持著僥倖心態，認為自己還沒有把所有進貨量全數用光，只用了一點點而已，那些沒用完的部分不能算在這個月的成本裡面，應該放到下個月再計算。

問題就在所謂的「一點點」究竟要如何去分配？因為店內實際的進貨量就是A2，即使只使用了A1.5，餘下A0.5的費用又該算在哪裡？如果我們把餘下的分量都移

到下個月的成本裡，雖能讓當月的現金和利潤數字都很漂亮，卻也容易導致成本持續浮動、沒有一個定律，最後反過來侵蝕到利潤空間。反之，當我們把每一筆材料支出都確實計算在當月的成本裡，或許所呈現出來的現金和利潤可能沒有這麼好，卻是最真實的狀態。

這也顯示出SOP的重要性，如果我們有一套SOP當作執行準則，成本計算就比較不會亂掉，因為它會顯示出付出去的款項有多少錢、成本就是多少錢，而不是用掉多少量、才算多少錢，所以當進貨量是A2時，當月成本就應該用A2來計算，而不該有是A1或A1·5的情況。

其實不只是咖啡館，很多餐廳一樣也有成本控管的問題，尤其是有些餐廳會因為生意太好，甚至沒有人去管控食材的進貨量，只要有貨就先都買下來，長期下來一定會出問題。

TEST

菜單

一份合格的菜單應該一目了然，給人一種很直覺性的反應，內容編排基本有2大重點，一是品名，二是價格，而商品介紹只要簡短的文字即可，更細節的資訊說明則是店員的工作，而不是菜單的功能。舉例來說，一種咖啡配方建議放上品名、售價、組合成分（含有哪些單品豆），以及一小段文字敘述配方的口感等，至於配方裡面的每一支豆子的個別風味就不用特別介紹。

版面編排則講究清晰易懂，盡量以條列式呈現為佳，避免太複雜的插畫或圖片，因為這樣反而容易影響閱讀，不見得有加分效果。其次，菜單不只是把商品呈現出來，更牽涉到商品規劃恰不恰當，太多或太少都不合適。在設計編排之前，請一定要先確認好商品品項，不要等到菜單完成再去刪修塗改，這樣不只影響美觀，也降低了客人對於店內商品的信心和觀感。

114

餐點資訊和價格著重直覺性說明

菜單規劃的首要重點就是「直覺」，不要有過多的修辭文字、冗長說明或花俏圖案，而是回歸到菜單的基本功能——讓客人知道這間店有哪些東西可以買。因此在細節的部分最好是直接標示清楚，如：大中小杯各是幾 CC、咖啡豆一包有幾克或一磅多少錢等。

此外，讓每種類型的商品都有獨立一頁／張，分別提供不同的資訊內容，相較於把所有項目都放在同一張菜單裡面，這種作法會更加簡單、明瞭。

最基本的方式就是咖啡飲料、單品咖啡、甜點都分開各一張，如果店內有販售烘焙完成的熟豆，也可以依照單品豆、配方豆都各有一張，所以商品原則上可以分開。

培養客人直接説出菜單內容，縮減點餐時間

至於品名的撰寫方式，若是同一款商品有冰、

熱之分，或其他不同條件選項，不論它們的售價相不相同，最好全部寫入菜單裡面，並且分開品項一一標示清楚。這種做法的好處是可以縮短點餐的時間，不只是讓客人更快速了解商品、做出選擇，也節省了員工向客人詢問和解釋商品的時間。

舉例來說，「冰拿鐵」和「熱拿鐵」應該視為不同商品，把它們分項列出來。如果菜單只寫了「拿鐵」，最常見的情形就是客人點了一杯拿鐵去冰，大部分店員會反射性再問：「冰的？還是熱的？」雖然我們都知道答案一定是冰的，不過這是一種習慣反應，尤其當店員正處於忙錄的狀態下，很容易只聽到「拿鐵」，卻忽略了「去冰」二字。當我們再次向客人確認點餐內容，不只拉長了出餐時間，也會一定程度地冒犯到我們的客人，因為客人會覺得「我不是說了去冰嗎？」。

因此，不論是內用或外帶，都很建議店家應該讓客人養成一個習慣——直接說出菜單裡的內容，並且訓練店員習慣這樣的操作模式。

避免太多重複性商品

按照上述作法，當我們把所有商品都寫入菜單之後，有些人可能會發現整份菜單變得太長，而想要刪減內容。此時，就必須先釐清一個觀念——造成菜單太長的原因，不是「菜單寫法」，而是「有太多重複性商品」。

什麼是「重複性商品」？原則上，冰拿鐵、熱拿鐵不屬於重複性商品，因為它們喝起來的口感不一樣，一般人也經常把它們歸類為不同商品。

真正造成商品重複性太高的原因，是咖啡的配方太多，例如：有5款不同的咖啡配方，每款配方都推出了拿鐵、卡布奇諾、美式咖啡等口味，一連串寫下來，不只冗長，也很容易發生一種商品重複4～5遍的情況，這才是真正意義的冗長。

有人或許會認為這些商品的風味都不一樣，不過它們的本質其實是一致的，並且客人也會覺得它們就是相同的商品，到最後只是徒增了菜單的複雜度，導致店員必須花費很大力氣來解釋這些配方的差異，造成店內的排隊人潮很多，甚至有些人還買

不到咖啡，結果店面看似生意很好，每天所創造的產值、營業額卻相當有限，甚至可能入不敷出，也是現在很多連鎖咖啡店的共通問題。

接下來就用星巴克和摩斯漢堡來做簡單說明。

如果我們去這兩間店買一杯咖啡，早上8～9點的rush hour分別去差不多的地段，很少人會在摩斯漢堡卡很久，卻經常會在星巴克看見較長的排隊人潮，而造成二者差異的原因之一，就是菜單設計。

摩斯漢堡的飲料很簡單，冰咖啡、熱咖啡、冰紅茶、熱紅茶，再來就是汽水等；星巴克卻提供客人太多的商品和客製化服務，結果我們會發現很多客人都不看菜單，反而直接詢問店員，導致店員不只要處理出杯、點餐的事情，還要面對許多不熟悉的資訊，相對拖慢了出餐速度。最後在相同的時間內，摩斯漢堡可能已賣出100杯咖啡，星巴克卻可能連80杯咖啡都賣不到，由此可見，菜單資訊太複雜未必是件好事。

事實上，外國星巴克的菜單並沒有那麼複雜，看板也很少更動，多半是以美式咖啡、摩卡、拿鐵、卡布奇諾等基本款為主；不像台灣有這麼複雜

的商品線，如：特殊風味的星冰樂、豆奶系列等。作者並不清楚造成兩者差異的原因，或許是各地風俗習慣不同，或許有其他原因，可是回歸到一個重點，即使外國星巴克沒有推出這麼多複雜商品，它們的來客率和市佔率都不低於台灣地區。

以「價目表」為概念，售價標示要明確

至於售價的部分，建議可以把它的字體寫得略大一些，讓人第一時間就能看見價格，並決定要不要購買。很多人常會習慣讓價格寫得比商品名稱略小一些，可是當我們把售價放得太小，客人很容易誤會這些商品只是一個介紹，可能沒有販售，最終造成了客人的誤解，也錯失了賺錢的機會。

根據一般的消費習慣分析，多數民眾都會先看價格再去購買商品，而「菜單」本身就是一份價目表，而價目表的基本概念是讓客人先找到商品、知道售價，再決定要不要掏錢出來購買，所以商品是商品、售價是售價，菜單的售價必須清楚明確，才不會失去它的意義。

避免修正或塗改，影響客人觀感

不要隨意塗改菜單，如果一定要調整部分商品內容，請直接重製一份新菜單，也不要在舊菜單留下用線槓掉、用膠帶貼掉等塗改痕跡，因為這些痕跡就代表著這項商品設計失敗了。或許有人會認為事情沒有這麼嚴重，純粹只是店裡不出餐了，但這是你一廂情願的說法，不見得是客人的解讀；在更

多時候，客人會覺得是這項商品賣得不好，所以才會被下架的。

一旦讓客人產生這種想法，就等於這間店有不好的商品存在，連帶會影響他們對於其他商品的信心，此時，不管我們要不要對此做出解釋，或者消費者接不接受解釋，都會多出一些不同的訊息來源，讓他們去定義這間店的好壞。

菜單設計的另一項大忌是貼上「售完」二字，理由很簡單，因為在商品買賣的過程中，根本沒有「售完」這件事情，即使所有食材真的全部賣光了，它也不該出現在菜單裡，而是交由店員口頭說明才有說服力。如果直接把「售完」的字樣貼在菜單上，除了作者之外，應該有很多人都會認為根本是店家不想準備。

這種情形有點類似一些餐廳在營業結束前的1～2小時，員工會自動告訴客人那個已停售、這個賣完了，其實往往不是實情，而是店員為了縮減後續打掃時間、早點下班才編造的藉口，可是這種做法只對員工有好處，卻可能讓這間店失去許多的營收和利潤。

因此，我們只要記住一個基本觀念，菜單就是已經 ready 的東西。如果想做季節性商品，可以配合不同季節規劃不同版本的菜單，依季交替使用；或者單獨設計一張季節商品，搭配一分基本款菜單共同使用，但不要在原本的菜單做出刪除、劃掉或貼上「售完」之類的字樣。

附餐甜點是配角，少量就好

最後，當我們在決定加入一些附餐甜點的時候，請不要跟咖啡放在一起，而是分頁列出。因為這兩種類型的商品結構完全不一樣，如果硬是將它們放在一起的話，不只會讓客人多花一些時間來閱讀和理解，也容易讓人忽略掉有哪些商品。

由於本書主題是咖啡館的經營，商品仍以咖啡飲料為主，附餐終究不是店內的核心商品，建議規劃 1、2 項就好。此外，還是同一個重點──不要有重複性的問題產生，我們可以有鹹派、起司蛋糕、三明治等不同商品，但是每項商品只賣一種口味就好，如果要賣起司蛋糕不要有巧克力、檸檬、

原味等多種口味，三者擇一就好。或許有些人會覺得應該要給客人多點選擇，可是仔細去觀察那些一下子推出很多附餐的店家，最後一定會有部分餐點陸續貼上「停售」或「售完」的標籤。

其實「賣咖啡」這件事情，真的會去點附餐或甜點的客人就是那幾位，而且他們經常是看菜單有什麼就點什麼，不會有太複雜的要求。唯一例外是這間店的客人以內用為主，而且翻桌率很高（1～1.5hr 可以翻桌 1 次）、每天下午 13:00～14:00 平均有 80% 以上的坐客率，表示這間店已擁有足夠的人潮，這些客人多半是為了「咖啡」而來，代表商品做得很扎實，此時，我們就可以討論要不要推出其他附餐或甜點。

所謂「扎實」的定義是咖啡口感很好喝、穩定性也很高，假如我們再推出一些附餐或甜點就是加分，譬如增加一款乳酪蛋糕，大家就會想「好，那我點這個。」目前作者所觀察到的成功案例都是這種情形。

現在有些店家一開始就推出太多附餐卻賣不完，最後明明已有很多項餐點給客人挑選，他們仍

感覺附餐的選項少、沒有新意。反之，有些店家明明只有1、2項附餐，卻天天銷售一空，而當他們後續增加其他品項的時候，則更容易挑起客人的興趣和新鮮感。

此外，還有一個很現實的因素，就是這些食物通常都有保存期限，即使我們可以在保鮮期限內把它們賣完，但是這類商品放得愈久，味道就會愈差，多少都會影響客人對於店內商品品質的觀感。

至於調整附餐的時機，建議至少要經營0.5～1年以上，當客人對於品牌和既有商品已有忠誠度，再來做這件事情才是理所當然。

NOTE

增加附餐品項前，請先觀察客人反應

如果發現店內的附餐銷量很好，不要急著增加附餐的供貨量，因為這種情況多半會以內用為主，銷售量受到店家的桌數和翻桌率所限制，不論生意多好都有一定數量限制。此時，我們可以觀察幾種情況。

如果客人會將附餐和咖啡一起搭配，表示咖啡的出杯量不受影響，基本不用太在意；不過，當客人開始主動詢問，他最近在其他地方吃到某種附餐甜點很好吃，你們店裡有沒有計畫推出類似商品的時候，我們就必須留意他們的動機了。

第一種情況是客人覺得這間店的咖啡不夠好，才把注意力轉到附餐甜點，此時我們必須好好檢視一下現階段的商品設計，找出問題、加以調整；另一種情況是以「搭配」為概念，如：不同咖啡搭配不同甜點，表示客人可能只是喜歡喝咖啡，想在品嘗過程中吃點東西，如果是這樣就沒有問題。

Chapter 03

正式營運

結束試營運，調整好所有的SOP流程、商品適應性和員工訓練之後，正式進入營運階段才是考驗的開始，尤其是每一天的資金流動（現金、利潤和成本）都要錙銖必較，才能確保真正獲利，而非流於表面空泛的漂亮數字。其中細節包含了營業時間、休假模式，甚至連貨物的付款方式都可能成為隱藏的成本浪費，可說是牽一髮而動全身，而這也將是本章的重點，說明如何建立正確的經營模式和態度，不迷失在數字的陷阱中，讓讀者精心策畫的咖啡館可以長久經營下去。

營業時間是隱藏成本

「一天的營業時間建議要多久？」這是許多人會問作者的問題。其實原則很簡單，營業時間應該是要工作天的「工作時間」，也就是週一到週五營業、週六日不營業；營業時間則從早上8：00開始，營業至晚上18：00打烊。

要是發現在晚上17：00～20：00之間，仍有既定人群（巔峰時期的5成以上人潮量），或許可以考慮開晚一些，至20：00～21：00之間。不過要是未達到這樣的人潮量，則不建議開到太晚，因為當營業時間愈長時，成本就會愈高。尤其是營業時間和一般工作型態的落差愈大，就容易產生一些不必要的成本，如：時新、休假、加班費等。相反的，當我們回歸到正常的營業時間（8小時）時，卻可以減少這些無謂的支出，相對節省預算。

營業時間點——延後開店時間，就可以晚點打烊？

看完前述的說明，一定有很多人會再問：

「如果我把開店時間延後一些，是不是就可以晚一些打烊？」事實上，「營業時間點」算是一門大學問，關鍵取決於目標客群，一般來說店家必須更「早」於這些客群，先準備好商品，等待他們前來消費。

舉個簡單的例子，為什麼早餐店會開得這麼早？因為大部分的客人都是在7：00左右就要出門了。所以7：00之前，早餐店一定要先準備就緒，開店等待帶客人前來購買，而不是7：00後才準備開店，那就太晚了。

而就咖啡館而言，我們的目標客群大部分人以上班族為主，巔峰時段大約分布在早上8：00～10：00，以及中午12：00～14：00這2個時段，所以經營時間8：00～17：00就差不多足夠了，至於17：00～18：00之間的客人，就將其視為額外的bonus吧！

特別的是，從過去到現在有許多咖啡館會習慣將打烊時間訂在很晚，所以刻意延後開店的時間，改到10點才開始營業。不過一般咖啡館的目標客群通常是在25～45歲之間，這群人幾乎不會在10：00之後仍在外面大量活動。因為上班族都已開始工作，即便是上班時間較晚的服務業者，也已經開始忙於中午的開店準備，這也代表著10點開店完全錯過了早上的那一波巔峰時段。

另一個問題是，如果是10：00以後才開始營業，就只能等待中午外出用餐的人潮，不過這段時間的主要是「用餐」的市場，而非「飲料」的市場。要是我們的店剛好又坐落在一個美食區內，老實說，可能從10：00～14：00之間，都不太會有生意。

百貨商圈早上沒有人，中午開店就好？

在台北或其他地區，都不乏有類似「東區」這類主打百貨、餐飲市場的商圈，此處的咖啡館多半

125

會選擇採取內用複合式餐廳的方式經營，那麼如果是單純主打咖啡飲料的外帶店，又該如何選擇營業時間呢？

或許有人會問：「這裡早上都沒人，要跟他們一起都在中午開嗎？」其實不然，這句話有一個很大的迷思。事實上，很多東區的店家都在 11：00～12：00 才開店，但我們不妨多思考一下，他們的員工必須幾點前要到達店裡？基本是 10：00 前一定要到。那麼這些「員工」就可以被視為我們的「客人」了。

這是許多人很容易被忽略的一點，他們經常只認為，從其他地方前來此地消費的人，才算是客人，卻忽略了商圈裡面的這群工作人員，例如：其他店的員工等。其實這群人也多半位在 25～45 歲的目標客群內，那麼他上班之前，會不會來買杯咖啡？這是很有可能的。

因此，即便我們的咖啡館位在商圈（如：東區等），也不建議把營業時間向後延，而應該比這些店家更早一些，約在 9：30 之前為佳。如此一來，就可以掌握到三個時段的賺錢機會，首

先是早上的員工市場，其次是中午的遊客市場，最後在傍晚也可能會有一些客人，不過相較於前2個時段可能會較少一些。

相較之下，如果是在10：00、11：00才開門，不只錯過了員工市場，甚至連遊客市場都可能會賺不到，因為一到中午大家都會先去吃飯了，所以這樣一來就只能倚靠14：00～17：00之間的人潮，不過此時的競爭者也會相對更多，消費者的選擇性變高，就不一定會來我們的咖啡店。要是到了更晚的時間（17：00～21：00之後），由於咖啡本身的特性較不適合飲用，所以也少有人會購買。

由上述項目可知，如果把營業時間拉得愈長，利潤就會愈低。以咖啡而言，仍是以8：00～17：00為基本的營業時間為佳，意即配合大家喝咖啡的時間來安排。

實例

築地市場——愛養珈琲の店

提起特殊的營業時間點，坐落於日本築地市場內的「愛養珈琲の店」絕對是一個經典例子。

配合當地客群的作息，創造特色咖啡館

原則上，日本築地魚市場的早市是從早上5：00就開始了，附近的商家們為了配合魚市的時間，營業時間的規劃甚至會比魚市更早一些，一般從3點就開始營業了。而「愛養珈琲の店」就是其中很有名的一間咖啡店，也是跟著那些漁民、工人的生活作息來營業，事實證明，他們生意非常好。因為大家早上到這邊工作時，就可以先去店裡喝一杯咖啡，所以「愛養珈琲の店」幾乎永遠都是客滿，甚至不需要觀光客就應接不暇了。

為什麼這間店總是客滿？因為它的客人就是那些漁民、工人，他的目標客群鎖定得很明確，而且也真正配合這些客群的生活作息和需求，去規劃他們的營業時間。

「愛養珈琲の店」的例子告訴我們，在規劃營業時間的時候，先不要管會不會有人來喝咖啡，而是根據當下的環境有哪些人潮來思考「如果這些人想喝咖啡的話，可以去哪裡喝？」，只要我們提供他們一個適合的環境，然後再配合這些人的作息

時間，那們我們的店大致就已經成功一半了。

其實不只是咖啡館，就整個築地市場的商圈而言，從最初創立至今，很多店家都可以說只是靠著裡面的漁民、工人或附近店家的市場，就足夠維持長久經營了，觀光客對他們來說反而只是額外的客源而已。

以此類推到咖啡館的經營，其實最多人需要咖啡的時段就是早上，不過我們不能只想著「有很多人都是9：00才上班」，而是必須更全面地抓住所有的客群，去思考他們的「出門時間」，一般來說出門時間都是以7：00～7：30較多，也就是說當他們7：00～7：30踏出家門口的時間，就是我們可以開始營業的時間了，而8：00開始營業則是最普遍的標準。

NOTE

開店前，請確認所有工作已準備就緒

最後有一點必須慎重提醒，當我們把營業時間確定下來之後，就不要輕易更改。而且更嚴格來説，表定幾點開始營業，時間一到就必須準時開門。譬如，營業時間為 8：00，就要準時 8：00 開門，讓客人多等 1 分鐘都不行。一旦習慣了這樣的經營模式，客人也會習慣，並跟著店家的步調走。

請切記，當店門一打開，一定要確定所有事項都已準備就緒，以減少無謂的干擾。因為當客人走進店內，他們所期待的是「我可以直接購買」，而不是「我來了，卻不確定可不可以買」，兩相比較下感受會有很大差距。

這也會牽涉到員工的上班時間，如果是 8：00 要開始營業，建議最遲一定要在 7：30 前，就讓所有員工到店進行開店的準備，如：打掃、工具清洗、盤點等；如果明明是 8：00 要開始營業，卻讓員工一樣 8：00 才來上班，就一定無法在開店前將一切準備好。

WORK

休假模式也是
隱藏成本

休假模式和營業時間有著密切關係，如同前述，作者的規劃原則很簡單，就是依照一般公司行號（上班族）的「工作天」和「休假日」，設定店面的「營業日」和「休息日」──週一到週五營業，週六、週日、國定假日等統統休息。

這種模式不只適用在咖啡館，連一般餐廳也很適合，主要原因有2個，首先當然是考量人事成本，隨著工時愈長，費用就會愈高。

其次是目標客群，大部分咖啡館的客群仍以上班族為主，所以在「工作天」才會有固定的購買人潮，而菜單設計也是針對這群客人做規劃。相較而言，「休假日」的人潮結構和消費心態都不一樣，未必符合原本的產品設定，所以為了更符合「休假日」的市場需求，勢必要再多規劃一份新菜單和SOP，但不只會增加成本，也無法肯定能在週末營業時間內，順利回收這些成本費用。

週末營業以一天為上限，適當縮短營業時間

如果有人真的希望有多一些營業時間，建議上限就是週六，而且週六的營業時間需比其他營業日再縮短1～2小時。因為這是人的習性，有些店家會刻意把假日的營業時間延長，可是我們會發現週六街上的人潮不一定比較多，尤其是晚上18：00以後，大部分的人都已集中在餐廳內，而且在用完餐後，大家就準備回家了。所以同一個時段裡，咖啡館其實會相對處於劣勢，因為我們永遠都是他們的第三或第四個選項。

此時很弔詭的是，有很多人會刻意延長營業時間，例如：平日只營業到晚上18：00，假日延長到19：00、20：00，完全忽略這段時間一般人多在餐廳用餐，結果原本預期要賺錢的這段時間，反而不太會有客人進門，徒增營業和人事的成本。

根據作者過去在國外的經驗，在美國、日本都有很多生意很好的店，它們也都是週一到週五的生意就已經非常好，完全不需要依賴假日的市場。而作者以前在美國Austin的時候，經常會去那幾間義大利麵店、三明治店、BBQ店都是週六只營業到17：00，週日不營業。因為很多

人也不一定會在假日特地前來用餐，只要把週一到週五的生意都做好，週六、週日真的不一定要營業，來徒增無謂的人力配置和加班費。

只有假日才賺錢？代表有2/3的時間在虧本

或許還是有些人會認為，咖啡廳就是週末最賺錢啊！但是請記住一點，如果這間店只在週六或週日才可以達到或超過原本設定的營業額，對於店家經營會是很大的危機。因為它意味著這間店一年365天只有100多天（週六、週日）可以賺錢，其他超過2/3的時間卻是虧本的。

此外，雖然週六和週日的人潮很多，但因為店內的座位數、可容納的人數卻是固定的，所以店內很難超過這個負荷量，在週六或週日賺入額外收入，即使算入外帶杯數，也無法確定能不能在每一個假日都賺到偏高的營業額，並不利於長期經營。所以最好的做法應該是把目標鎖定在週一到週五的固定人潮，建立長期而穩定的營業額，才是最穩當的方式。

週末營業增加獲利？可能只是讓人事成本變複雜

接下來要從實際的人事成本來討論，所謂的「營業時間」就會影響到「休假模式」。一般在正常的工作天內，我們所付出的員工人事費可視為「正常支出」，符合《勞基法》規定，成本結構也相對單純，即使政策改變（如：一例一休等），通常也不會對這間店的整體經營和成本費用造成太大影響。

一旦將工作時間延長至週六或週日，就不屬

於正常工作天的範圍了，連帶著工作時數也會增加，而變成了「加班」，並衍生出其他多餘的人事成本（如：加班費等）。此時，如果無法保證這間店週末的營業額，一定能將這些支出全數回收，就很有可能賺不到錢，甚至是虧本的。

即使在2019年初政府修正了一例一休的部分內容，仍對餐飲業的人事成本造成相當大的影響。

如果想避免加班費的支出，仍舊讓員工以每週工作5天的原則上班的話，雖然可以在人力配置上做調整，讓正職人員以排班方式上班，或是額外聘請其他計時人員，但這些都會讓成本結構變複雜，且勢必提高人事成本。

因為用正職人員應該是週一到週五人力配置；計時人員則容易導致上班時數出現很大起伏。舉例來說，如果聘請計時人員專門負責週六的工作，他可不可以每週六都出現，是無法控制的因素（成本）。如果選擇以正職人員來排班，就要面對所謂「輪休」問題，誰休息、誰要多上一天班、誰要在週末上班……眾多問題，久而久之就容易出現爭議，且每個人的工作時數都是不固定的，連帶著人事成本也會持續處於一個浮動狀態，難以控管。

相對來說，要是營業時間只有週一到週五就單純多了，無須擔心排班問題，也能避免類似爭議。

NOTE

給予員工適當休息，讓員工思考更加事半功倍

根據作者的觀察，若不讓員工好好放假，只是長時間處於工作狀態，他們是沒有餘力去思考的。因為光是應付店內每分鐘所發生的事情，就已讓他們筋疲力盡，這也意味著他們將很難更加進步；相反的，如果讓員工多一些休息時間，他們會比較願意、也會有時間去思考如何將這份工作做更好，甚至協助改善店內工作流程等，反倒為長久經營帶來正向效果。

週末客群結構改變，菜單需有相應調整

最後，要再次回到「目標族群」。許多上班族到了週末就是想要休息、放鬆，而現代咖啡館也儼然成為「休閒」的代名詞，這也是許多人會選在週末開店的原因，認為這段時間的生意會更好。不過咖啡館確實是讓人放鬆，概念卻仍有些不同。

事實上，大部分的上班族在週末或假日比較偏好到郊外出遊或在家放鬆，留在都市裡的客群反倒從原本的25～40歲下降至18～25歲之間，以學生和剛開始工作的年輕人為主，偏離了原先設定目標客群。因此，如果想在週末營業，除了不要延長營業時間之外，也建議調整菜單設計，針對周末客群準備另外一份菜單。

因為在週六的時候，很多人是來這裡休息的，所以他們停留在店裡的時間也會延長，只有一杯咖啡、一份甜點，可能沒有辦法符合這些人的需求。加上他們有足夠的時間，理所當然也會希望這間店可以讓自己有足夠的時間放鬆，若是我們的產品無

法做出相應的調整，客人也就不會把我們的店當作第一首選。

所以若想在週六營業的話，請一定要另外製作一份新菜單，不過多出一份菜單，就會多出一項無形的成本。而且這項成本只有週六可以使用，而一個月大約有4～5個週六，是不是真的可以符合成本的要求，也是一個值得討論的問題。

這也是為什麼作者會建議各位在一開始在選擇地點的時候，應該是以週一到週五（工作天）的設計為主，而不是週一到週六。因為週一到週五是工作的時間，本來就會產生一些基本消費行為，連帶著客人也更願意多花一些錢來買咖啡；一到休假日，許多人會選擇出去玩或直接在家休息不一定會花錢，相對影響他們在消費行為也會趨於保守。所以週末是不是一定能帶來更多商機嗎？其實未必如此。

Chapter 04

比賽

●

藉由比賽來增加店面知名度，其實是
餐飲業經營是相當常見的作法之一，
不只限於咖啡館，包含：餐廳、麵包
店、茶館等都是，每年都不乏有人耗
費大筆資金和心力，只求在比賽中爭
取一個好名次，為品牌加分。然而，
比賽成績是否能相對反應在實際銷售
數字？比賽光環真能讓客人盲目追
隨？當比賽的時效性過期、光環漸退
時，我們又該如何維持咖啡館的高知
名度？這就是接下來的討論重點。

比賽的時機和時效性 ▊

不論是國際拉花大賽、咖啡豆的烘焙評鑑等，利用比賽來抬店面知名度是許多經營者愛用的手法；然而，在沒有特殊需求的情況下，作者不太建議這類作法。

理由有2個，第一點是「品牌知名度」，優異的比賽名次確實可以幫助我們在短時間之內，受到多數人的關注，不過這份關注很可能來自於同行業的競爭對手，不是我們的客群，並且它不一定能直接反應在實際銷售量上頭。

第二點是「比賽的時效性」，一般比賽所形成的光環效應維持時間至多1年，隨著參賽產品的覆蓋度和重複性愈高，時效性愈低，甚至可能縮短至半年以下熱度即會減退為零。

因此，比賽不一定不好，但它終究會耗費額外的成本支出和時間精力，且無法保證一定能夠順利回收，所以我們必須先釐清比賽的目的和功用，確認需求，再決定是否參加比賽。

138

比賽的光環效應只有冠軍限定

原則上，店家適度參加一些比賽其實仍有一定效益，譬如，它可以提高產品知名度等。但是在眾多名次之中，真正可以為店家賺錢的產品，永遠只有第一名（冠軍）；其他名次則是參考性質居多，無法達到實質獲利。

原因很簡單──唯有冠軍才能真正受人注目！所以在此必須提醒各位，如果想要參加比賽，請先做好一項基本認知，除非有絕對信心可以獲得冠軍，否則在比賽結束之後，很有可能會發現這段時間費盡心思的準備工作，全是竹籃打水一場空，包含原物料、時間和人事成本等，統統無法順利回收，嚴重者，甚至可能影響店面的正常運作。

比賽光環的時效性，以1年為限

假使今天我們花費了很多時間和心力，好不容易獲得了第一名，還必須面對另一個問題是「比賽效應是有時效性的」，依照比賽物件的覆

蓋度和重複性高低，長則1年，短則不到半年就會失去作用。

為了延長這份時效性，有些人可能會選擇去提升這件產品的特殊性，與此同時，也別忘了產品設計的其他四大原則──取代性、複製性、可量產化、成本的合理性，必須符合所有原則，才是一件成功的商品。尤其是「複製性」的部分，如果我們的產品複製性太低、員工無法穩定製作出相似味道的產品，就可能影響到產品後續的銷售量，以及客人對於店內其他產品的信心，即使能如願獲得比賽第一名，對於經營本身仍無法達到加分效果，反倒是減分了。

先穩定店務，再來思考參賽時機

最後，我們來聊聊參賽的時機，在此簡單整理提供2個方向提供大家在正式參賽之前，可以自我鑑定一下，確認自己是不是真的適合參加比賽。

首先，要確認我們的產品夠成熟，且有穩定銷售量（現金）。因為無法肯定比賽一定可以為我

們爭取到預期「利潤」，意味著在準備過程所投入的所有資金，很有可能無法回收，此時，如果又沒有足夠的「現金」支撐，「參加比賽」這件事情就有可能會直接侵蝕到這間店的基本營運資金，甚至成為壓死駱駝（經營失敗）的最後一根稻草。

其次，確認這間店的經營狀態完善、人力分配充足、SOP安排流暢，不會受到比賽準備工作的影響，拖累到基本店務、每一天的 daily work 之項目執行，甚至讓員工或合作夥伴還可以適時分擔我們的工作量，讓我們可以心無旁鶩地準備比賽，盡力爭取最佳成績。

所以作者通常會建議想要參加比賽的人，最好可以在店面經營1年以上，店務操作、「現金」來源都趨向穩定之後，再去規劃這件事情，方能得到 1＋1＞2 的效果。

否則當比賽效應提高了店面知名度，以及客人對於產品的期待之後，要是無法提供相應品質的產品，就容易造成客人對於品牌印象變差，反倒與參賽的初衷背道而馳了。

NOTE

「證照」是比賽的另一種呈現

「證照」有點類似於我們的學歷證明，它的好處是可以讓人用最短的時間去了解這個領域的相關知識，對於想要快速入門的人是個不錯捷徑。不過「證照」只能證明當事者能做出這件產品，依然無法保證產品銷售量和味道好壞，總體來說，它的效果和參加比賽是相當類似的。所以作者通常不特別建議一定要考證照，假如是時間充足，則建議多花些時間用心琢磨如何規劃出一件更好的產品，經濟效應會更高；或者也可以好好了解相關的產業現況、產品趨勢等，收穫可能遠比證照更豐富，也能得到不一樣的經驗和觀點，而這些差異往往更貼近實際營業模式，可以幫助我們在未來經營的過程更為吃香。

比賽的光環會讓客人變得盲目？

有很多人認為，客人會受到比賽光環所吸引，大量跟風前來購買產品，實際效果卻不如預期。事實上，比賽光環的真正作用在於增加產品的特殊性，可以提高客人對於該件產品的興趣以縮短點餐時間，卻不會造成實際的人潮、銷售量有太大差異。

即使我們的產品如願獲得比賽第一名，最終影響客人要不要購買產品、會不會有穩定回購的情形，還是取決於產品本身，而非比賽名次。

於此同時，比賽光環也是一把雙面刃，可以突顯我們的產品優勢，也容易造成客人的過度期待，對於產品要求太嚴苛。在這種狀態下，如果獲獎產品無法與其他人拉出差異性，就會讓客人疑惑：「怎麼喝起來都差不多？」反倒變成一項缺點，甚至被眾人放大檢視。

從產品設計的五大原則著手討論比賽和產品、銷售之間的關係，在前述內容中，已經簡單討論過

產品的特殊性和複製性的問題，接下來則希望把討論重點放在產品的成本和售價，就讓我們一起來看看，比賽光環是否真如我們想像的一樣，可以讓客人盲目買單。

第一名（冠軍）＝可以賣更貴一些？

常有人問：「如果我的產品得到第一名之後，需不需要調整售價？」如果可以維持原價又有比賽光環的加持，當然是最佳狀態；不過多數人卻會認為，因為我獲得了第一名，產品售價理所當然要有相對應的調整，必須賣得更貴一些才合理。

事實上，當我們的產品得獎之後，產品售價本就可以隨之提高，這一點是沒有問題的。但是這個問題的真正重點，不是售價而是銷售量——可不可以達到未得獎前的數量。如果可以，比賽的名次、得獎產品才有它們的價值。反之，如果只是得到第一名、很多人買，卻達不到得獎前的原本銷售量，表示在某種程度上，其實是賠本的。

此外，一旦提高了產品售價，這項產品的銷售週期也會受限比賽光環的時效性，只有一年左右的壽命。除非店內的冠軍產品和其他產品真的具有明確的差異性，可以延長比賽光環的時效性，否則一旦超過效期，這件冠軍產品很有可能

就賣不出去了。

因為「第一名」充其量只是告訴客人：「在所有同類型的產品裡，我是最好的那一個。」可是所謂「最好」的設計和評量標準，都是為了符合比賽的項目，不是符合客人的喜好，所以客人或許會因為一時新奇來購買冠軍產品，但要是無法理解它的價值、沒有共鳴，後續也就不會有任何回購的產生，最終的銷售量亦不如預期。

比賽和經營需求不同，成本增加難控制

其次，是從成本控制的角度切入，一旦決定參加比賽，勢必要花費大量資金和心力用於比賽的準備工作，造成原物料、時間和人力成本都會相對提升。

可是比賽終歸是比賽，具有一定的標準和項目規範必須去符合，偏偏這些規範與實際經營的產品需求往往很不一樣。為了達到「比賽」和「經營」的差異要求，不只針對產品原料的品質和等級要求可能有所調整，即使是同一件商品的製作時間和流

程也不會完全相同，就算我們先不考慮後續銷售面的問題，單就成本面來看，整個過程（從準備到比賽）所增加的各項成本亦是一筆相當可觀的金額。

因此，作者一般會建議各位盡量從現有產品去延伸參賽品，構思如何將它們製作得更好，而不是重新設計一件新產品。因為這兩者的成本結構是完全不同概念，前者是從現有結構外加部分費用，可以將成本控制在已知範圍，不易超支；後者則是全部從零開始，執行的困難度較高，也比較難以控制成本。

如果我們選擇為了比賽重新製作一件新產品，賽後卻無法進行正常買賣，意味著將無法回收成本，如此一來，參加比賽反倒變成一件勞心勞力又賠錢的事情。甚至過程所花費的資金，可能遠比去認真開發一件新產品（不參賽）要高出很多。

比賽追求產品極致化，消費者不一定買單

由於比賽內容往往不是針對一般民眾，而是單純追求產品的極致化，大部分的人其實很難感受出

其中的差異，卻在產品極致化（準備比賽）的過程中，不可避免會產生一些額外成本，迫使產品售價也必須一起調整、變貴，甚至賣得比其他產品都貴上許多，才能保有足夠的銷售利潤。

但是這又回到一個老問題──客人感受不出產品的差異性，隨著售價的提升，它就有很高的風險會賣不出去，不會因為比賽成績有太大影響。

因此，不論要不要參加比賽、比賽有沒有得獎，最終決定一間店的生意好壞、產品銷售量多寡、可不可以創造穩定的現金和利潤等，首要關鍵仍要回歸到產品本身，是否符合了產品設計的 5 大原則──特殊性、複製性、取代性、量產性、成本合理性，這也是本書從一開頭就不斷強調的部分。

再次提醒，假如我們的產品只有特殊性（第一名）而沒有其他特色，只會加速比賽時效性的遞減，更快失去銷售熱度，尤其這項比賽若是年年舉辦，它的光環效應就真的只有 1 年時效性，被新誕生的冠軍所取代。即使符合了各項產品設計原則，又有比賽光環的加持，仍須注意這件產品有沒有符合各項消費者的期待（開店基本原則），才能創造長期、穩定的銷售量，讓這間店得以長久經營。

Chapter **05**

實際案例

在通盤了解開店前產品設計、成本掌控、地點選擇等準備工作之後，進入營運時如何調配人力、訂定流程、營業時間及休假模式等狀況後，相信已經釐清許多人對於開店前準備的疑惑，同時突破開店後可能會落入的盲點，最後，藉由醜小鴨咖啡師訓練中心學生的開店實際例分析，重新複習先前提到的開店重點關鍵，也證明開一間賺錢的咖啡館其實比想像中簡單。

醜小鴨手作咖啡外帶吧

醜小鴨手作咖啡外帶吧分店開設在新竹新埔，由於已經有先前的開店經驗，因此分店的籌備過程相形簡單許多，開設的重點則擺在找到對的地點，但選點不貪求人潮一定要多或者黃金地段，只要有一定人潮經過，而且年齡分佈比例稍廣都是可以考慮的地點；雖然新埔與新竹其他地方比較起來位置非常的偏僻，但看準在地知名粄條店從早上到下午絡繹不絕的人潮，選擇在相隔2條街的距離開店，甚至大膽的決定只單純的經營外帶咖啡。

當初準備在這裡開店時，其實附近的鄰居都不看好，不過這也是可以理解的，因為一般人都會認為鄉下地方人潮少，而且只賣咖啡接受度應該不高。不過我會將咖啡外帶吧開在新埔，除了

想要佐證台北開店成功案例的共通點，在非都會區是否同樣可行之外，還有鄉下地方老房子租金便宜，營業時間短等因素。因此我沒有花太多預算在裝潢上，只延續台北店的形象和色調，讓人能馬上辨識出這是一間咖啡外帶店，而產品部分則是從原本相同品項中，挑選符合當地需求的咖啡來銷售，並以最少的人力營運提供具有質量的咖啡。

雖然新埔是鄉下地方，但如果以便利商店作為開店指標來看，當地的知名便利商店也有了4～7間，這表示當地有一定的咖啡消費人口，因此在店租、水電開銷、人事及裝潢成本相對較低的情況，加上知名粄條店帶來周邊的基本人潮等條件總和評估下，醜小鴨

相較於台北昂貴的租金及裝潢費用，在新埔開店能有更低預算和更充足的籌備時間，店面統一店的風格設計，讓人一眼就能知道是銷售咖啡，設計產品時也從原本既有的產品中挑選符合當地需求的品項，明確的產品建立專業的外帶咖啡形象。

位在新竹新埔的醜小鴨手作咖啡外帶吧雖然是鄉下地方，但開店位置選在知名粄條店附近，看準用實帶來的基本人潮，同時以極低的開店成本加上較高品質的咖啡，醜小鴨帶動當地專業咖啡館的連鎖效應。

這裡不以義式咖啡為主多數是手沖咖啡，同樣使用醜小鴨咖啡師訓練中心設計的咖啡濾杯，沖煮出滑順好入口的咖啡，還有一些已經沖煮完成現點馬上就可以拿走好喝的咖啡，透過流程簡化使用最少的人力也能輕鬆經營。

手沖咖啡外帶吧新埔分店是以極低成本的概念來開設，提供比便利商店咖啡品質更好的外帶咖啡成功機會很高。事實證明，不但醜小鴨手作咖啡外帶吧開幕後生意超出預期，同時產生裙帶效應，不到一年的時間整個新埔鎮多開了4家早午餐咖啡館，透過準確的評估和好的產品，同樣能突破地點和資金的盲點成功開店。

運用台灣小農食材創造健康特色產品
Little Green

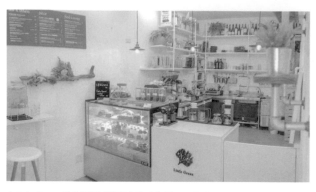

在 Little Green 的空間裡以簡單利落線條搭配明亮的白色調，再以綠色植物點綴其中，清爽充滿活力的空間氛圍呼應品牌的健康訴求，同時讓消費者能將感受聚焦在他們對飲品的用心及專業。

Little Green 位在台北市著名的辦公商圈南京東路四段上，是一間以健康為訴求的外帶飲品吧，以「從產地到餐桌的美圍饗宴」作為品牌理念，開發屬於他們自己的特色產品。店面雖然沒有緊鄰大馬路旁，但位在大樓轉角的位置頗有鬧中取靜的悠閒，由於旁邊就是育達商職校區，因此面對的主要客群層面較廣，除了上班族之外還有當地居民及學生，從一早8點到下午6點的營業時間讓他們能從容對應這個區塊各種往來的人流。

Little Green 依循著品牌理念延伸產品，除了提供專業的精品咖啡之外，也與許多台灣在地小農合作，在這

裡不但可以喝到手沖阿里山咖啡，還有運用在地優質食材製作的有機生菜沙拉，以及無加糖、無加水的新鮮現打果汁，即使 Little Green 沒有太正式的餐點，但黑咖啡搭配沙拉這種無負擔的輕食組合，在這裡卻是相當受到女性客群歡迎。特色商品能增加消費者對品牌的記憶度，Little Green 所推出的其中一款熱銷咖啡，就是結合南投草屯龍眼花蜜及阿里山出產的山茶花粉，呈現出一杯充滿花蜜香甜的拿鐵，獨一無二的特調風味成為 Little Green 令人印象深刻的產品。

大約只有5坪左右的店面裡沒有設置座位區，只

為了落實「從產地到餐桌的美食饗宴」的理念，Little Green 店主親自尋找台灣在地優質小農的農產品並研發好喝的特色飲品，走進店內常常可以看到一箱箱產地直送的新鮮蔬果。

在 Little Green 不只可以喝到專業的手沖咖啡及健康的現打果汁，同時也提供與台灣小農合作的有機生菜沙拉，一杯黑咖啡搭配一份新鮮沙拉的無負擔低卡餐飲，成為這個區域裡上班族女性受歡迎的組合。

Little Green 發揮創意將台灣優質食材結合咖啡，使用南投草屯的龍眼花蜜取代糖調合，最後在奶泡上灑上阿里山出產的山茶花粉提點香氣，做出一款具有台味、帶有甜蜜花香的拿鐵。

Little Green 的店主在競爭激烈的飲品市場裡，以明確的產品訴求創作出好喝的特色飲品，透過技術和想法讓大家在每一杯飲料裡都可以喝到，健康、好喝、台灣味。

Coffee Tonic 也是 Little Green 受歡迎的特色咖啡，使用手沖濃縮技術萃取濃度較高的單品咖啡，以接骨木花通寧水作為基底，呈現一杯清爽好喝的咖啡飲品。

在門口簡單擺上一張 2 人座的桌椅，加上簡單的飲料品項，不但展現他們對飲品的專業及堅持，也縮短消費者的選擇時間，專營外帶的商業模式提升了小坪數的銷售效益。簡單俐落的店面沒有花俏的裝潢設計，Little Green 不需要網美打卡衝人氣，而是透過明確的產品定位及專業技術，創造健康又具有台灣味的好喝飲品，這樣成功的營運模式讓 Little Green 在短期內拓展了圓山分店，讓更多人感受到他們對飲品的熱情和活力。

左巴咖啡

特色烘豆技術讓巷弄咖啡成為私房角落

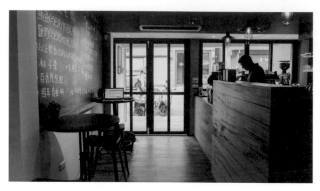

雖然位在士林後港的巷弄內,但左巴咖啡專業且明確咖啡定位為附近的里鄰帶來高質量的咖啡,只要品嚐過的人都能留下深刻的印象,因此開幕沒多久就培養一群穩定客源,證明好的產品設計能突破地點限制成功開店。

左巴咖啡是藏在台北士林巷弄裡的小驚喜,地點有點偏,人潮也不算多,甚至要問人或者經由介紹才找到,或許一般人認為開咖啡廳的地點位置很重要,但左巴咖啡憑著專業烘豆技術,高品質咖啡和手沖技巧,短時間內就在鄰里之間創造了好口碑,對於喜歡好咖啡的人來說,這間地區型的咖啡館是除了超商和連鎖咖啡之外,值得鑽進巷弄特地前往品一杯咖啡的好地方。

其實在確定開店之前店主經過一番掙扎,掙扎原因包括——到底要加入連鎖咖啡店?還是要投入咖啡課程學習如何真正煮一杯咖啡?咖啡市場這麼競爭,我煮的咖啡真的和別人不一樣嗎?上完課之後煮出來的咖啡真的會讓人家驚豔嗎?自認為我的咖啡比別人好,但別人真的喝得出來嗎?這些疑問即使在報名上課後仍一直在內心糾結,但經過課程期間不斷的學習並嘗試比較,同時給予自信心的建立,店主直到開店前的籌備期才發覺,透過學習創造屬於自己的特色咖啡是值得的投資。

著重自家烘焙的左巴咖啡能確切的彰顯每一支豆子的特色,淺焙酸甜度明顯,深焙不苦甜度高,造就高辨識度的咖啡口感,沖煮不講求過多的特殊手法,主要表現出豆子烘焙的紮實度,只要喝過的人都能直覺

左巴咖啡提供不同產地的單品咖啡，方便依著消費者的口感喜好推薦，另外也有基本款的加奶咖啡，搭配一些鹹點輕食、甜點蛋糕，還有非咖啡的飲品可以選擇，沒有花俏的產品設計，簡單卻能滿足不同需求的消費者。

左巴咖啡店主手沖時沒有過多特殊的手法，主要表現紮實的烘豆技術及所闡述的簡單風味，很多人以為風味少好像是劣勢，但這種單純而明確的風味對很多人來說卻是優勢，可以很直覺的感受到咖啡特色。

左巴咖啡店主在投入學習的過程中，在烘豆部分下了一番功夫，開店後也著重於自家烘培咖啡，因此在店內可以看一台專業的烘豆機，隨時提供給客人最新鮮的咖啡豆，左巴咖啡有別於目前有些自家烘豆只求熟烘透，店主總能確切的彰顯每一支豆子的特色，抓緊了咖啡老饕的味蕾。

自家烘培咖啡豆搭配紮實的沖煮手法，左巴咖啡店主有一套自己的咖啡哲學，透過不斷的學習嘗試和別人相互比照，最終說服自己和消費者呈現屬於自己風格的特色咖啡。

的體驗到左巴咖啡所闡述的簡單而明確的風味，左巴咖啡創造出順口並且有記憶度的咖啡，因此開幕大約一個星期左右就開始有回購咖啡豆的人潮。

聚焦在表現烘豆特色的左巴咖啡，與附近複合式或者便利超商咖啡在定位上做出差異性，加上網路及社群媒體的推波助瀾，讓位在偏僻巷弄的新開咖啡館，能在短時間內吸引固定客群前來消費，進而在未來慢慢擴大並穩定客群，創造可長可久的咖啡品牌。

好咖啡搭配經典三明治打造捷運周邊人氣店
Astar Coffee House

Astar Coffee House 以專業咖啡和手作三明治成為捷運中山國中站這一帶頗具知名的咖啡館，即使開店至今已將近 10 年的時間，無論是咖啡還是餐點仍維持相當高的評價。店老闆小寶曾經是知名夜店的 Bartander，因此店內除了白天提供專業的咖啡，到了晚上則多了酒精飲料可以選擇，雖然目前已經有穩定的客人，但開店當時也曾思考除了咖啡之外到底要不要提供餐點？以及要提供什麼樣類型的餐點？這些都是在開店前必須明確訂定的題目。

咖啡館位在捷運站正後方的巷子，出站轉個彎不用 3 分鐘的時間就可以看到位

在老房子邊間的咖啡館，空間保留了原始的老裝潢，展現出咖啡館的獨特氛圍。便利的交通看似帶來基本的人潮優勢，但其實周圍也有不少複合式咖啡館在競爭，Astar 開店之前就需要先把產品定位清楚才能生存，因此這裡在咖啡之外也提供簡單的餐點，能讓周圍的上班族或者到附近出差的人在忙碌工作之餘歇歇腳同時填飽肚子。

至於餐點的類型則從小寶本身擅長的 BAR FOOD 著手，不但和附近的餐廳做出區隔，對他來說也能建立出咖啡館的主題，Astar Coffee House 目前推出 4 款三明治、沙拉及甜點，其中以微

由於店面位在捷運站附近 Astar Coffee House 在產品設定上非常清楚，除了咖啡等飲品之外還有一些三明治、沙拉等輕食，其中 B.L.T 經典三明治是店內的招牌，豐富的內容讓人印象深刻，因此累積不少回頭消費的老主顧。

Astar Coffee House 老闆曾經是位調酒師，後來轉為專業咖啡師，因此咖啡館延續了原本的工作習慣從中午開始營業到晚上，並且把產品切割為白天提供咖啡，晚上則有調酒可以選擇，店內主打專業咖啡，喝起來的甜度、融合度、口感都有很好的評價，木質長型的工作吧檯是老闆展演同時與客人互動的舞台。

加奶咖啡也是店內人氣產品之一，拿鐵與奶剛剛好的調合比例，多數人都覺得口感滑順，單品也符合多數人喜歡的條件，雖然沒有很特別但絕對不會有踩到地雷的感覺，每杯端上桌的咖啡都有老闆厲害的拉花。

焦土司夾培根、生菜和超濃起司蛋的 B．L．T 經典三明治最受到歡迎，即使店內提供的咖啡和三明治種類不多，但每款都各自有特色，雖然品項不多但持續維持產品的口感和品質，每次前來 Astar Coffee House 解饞的客人都沒有失望過。

店內大約規劃 26 個座位，總共配置 3 個人來營運，1 個人製作三明治，1 個人煮咖啡，另外就是負責外場和結帳，不需過多人力，做好各自的分工就能使整個咖啡館運作流暢。Astar Coffee House 掌握明確的產品定位，穩定的產品品質，充分發揮人力價值，穩紮穩打實踐開咖啡館的夢想。

蕪咖啡

今年在土城新開幕的「蕪咖啡」，店主本身在咖啡領域已經經營一段時間，也曾與朋友有合夥開咖啡店的經驗，因此新開一間咖啡館對他來說並不陌生。就如同店名「蕪咖啡」一樣，店主認為咖啡是很日常生活的東西，無論到那裡都可以自由自在的發展出自己的樣貌，現在他帶著先前累積的好評價，重新開設一間屬於自己理想中的咖啡館，讓咖啡走入大家的生活之中。

店主重新思考開店的需求和目標，重點當然是以獲得最大利潤為前提，同時挑戰以二十萬資金把咖啡館開起來，因此儘量簡化咖啡館的本質，提供簡單純粹的咖啡品項，也展現店主

館的形式以經營咖啡豆和外帶咖啡為主；店面地點位在土城區福仁街上，主要經營的客群以附近住宅區的居民為主，由於有資金預算的考量，除了開店需要的冰箱、冷氣等設備外，裝潢木工的部分就只有工作吧枱及6～8人左右的坐位，加上一台原有的烘豆機就可以是一間展現專業特色咖啡館。

店內除了銷售自家烘培的咖啡豆之外，也可以品嚐到店主的手沖咖啡，或許有人會覺得奇怪，在這裡看不到一般咖啡館裡面豪華亮眼的義式咖啡機，另一方面是預算考量，另一方則是店主希望回到咖啡

「蕪咖啡」因 20 萬的資金預算，儘量簡化咖啡館的形式以經營咖啡豆和外帶咖啡為主，希望回到咖啡館的本質。提供簡單純粹的咖啡品項，也展現店主自信的手沖咖啡功力。

自信的手沖咖啡功力。

「蕪咖啡」走的是酸度比較不明顯的深焙風味，訂價上則以親民的價格讓大家可以很輕鬆掏出銅板外帶咖啡。從「蕪咖啡」可以看到，將開店的重點放在產品設計並且把咖啡基本的東西準備好，不需要很高的門檻和設備，在預算內也可以開一間賺錢的咖啡館。

達人親傳手沖咖啡

●

手沖咖啡的美味萃取關鍵,在於如何讓咖啡顆粒和熱水完美結合,如何讓咖啡顆粒做到百分之百吸水飽和,以及結合所有沖煮技術,「醜小鴨濾杯S版」將讓各位在家就能做出一杯口感有如蜂蜜般香甜的咖啡!

醜小鴨濾杯 S 版
蒸餾萃取的概念

萃取就字面上的意義其實不難理解，簡單來說就是將一個固態的物質轉成液態的型態。以橄欖榨成橄欖油、蘋果榨成蘋果汁為例，應該就可以容易理解。雖然萃取的過程其實不難（壓碎、絞碎、擠壓之類的技術），但是如果想保留原始風味，就會有很多需要考量的部分。

沖煮咖啡也是一種萃取。咖啡豆一直到烘焙完成的階段，都是處於固體的型態，而所謂的沖煮咖啡液就是將烘焙後成型的醣類，透過熱水將其融合帶出。當然也可以用冷水、溫水來萃取，但是相對來說就會需要花更多的時間來將其醣類溶於水中，因此使用熱水的目的，就是為了加速萃取這個過程。當我們使用熱水加速醣類與水融合時，會需要一個整體流動速度穩定的容器，以利透過水的牽引力將醣類帶出，此時咖啡濾杯的設計重點──流速就非常重要。以一般狀況來說，大家都會希望喝到風味紮實醇厚的咖啡，而沖煮咖啡時醣類被釋出的多寡則會影響到這一點。為了喝到這樣的咖啡，我們可以透過幾個作法來達成，第一是「掌控溫度」，第二是「將流速變成可控制因素」，第三則是「開外掛」。

溫度的提升有助於醣類與水結合，隨著水溫的提升，咖啡顆粒的排氣量也會增加，同時還會降低醣類與水結合的比例，因此如果想藉由提升溫度來增加萃取，使用偏高的溫度是可以的，但這會有個缺點，就是過高的水溫（96℃以上）會增加顆粒浸泡的時間，導致容易產生苦澀味。

想要讓流速變成可控制因素的話則要仰賴器具，而器具則分成開放式與封閉式，例如：手沖濾杯、虹吸壺、愛樂壓……等，手沖濾杯屬於開

放式，愛樂壓與虹吸壺則是封閉式。因為在開放式的條件裡熱水會持續流動，所以給水量會影響浸泡的時間，而且濾杯本身的設計也要注意是否偏快還是偏慢。器具主體設計的流速會關係到一開始給水的水量，開放式搭配高溫的熱水則會有較好的效果，畢竟熱水可以增加流動性，在尾段萃取過程中可以減少過度浸泡的缺點。而封閉式是熱水一開始停留時間較長，所以以較低水溫開始煮咖啡反倒可以增加顆粒飽和。

所謂的「開外掛」就是使用義式咖啡機，廣泛來說虹吸壺也算其中一種，Kono濾杯也是。

從保留原始風味的觀點來看，義式濃縮比較接近，而且具有可以被其他液體稀釋的特性，像是加熱水而成的美式咖啡、拿鐵或卡布奇諾。義式咖啡機萃取出來的液體呈現黏稠狀，像糖漿也像油酯，品嘗

起來有糖漿的黏稠度以及油酯的滑順度。香氣的保存得到了最大量維持，而讓顆粒處在穩定高溫卻又不被排氣影響醣類與水結合，可以說是萃取基本概念與最佳狀態。

而醜小鴨濾杯S版的設計就是為了符合上述的條件，「S」是steam的開頭也就是蒸餾的意思，S版濾杯是扇形濾杯的外型，但用的是錐形的濾紙，主要目的就是要製造充滿蒸汽的空間讓溫度可以得到提高。S版在置入圓錐濾紙後底部周圍會有一個空間，再開始給水沖煮時熱水的蒸汽會先釋放到這個空間。這時蒸汽的溫度就可以對咖啡顆粒裡面的油酯開始做萃取的動作。為了確保蒸汽的量，在濾杯底部出口是採取緊貼濾紙平面，而這個設計也可以確保熱水不會亂跑間接增加顆粒的飽和程度。

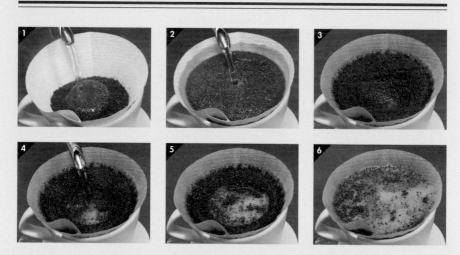

醜小鴨濾杯S版在沖法上可以分為簡單的快沖和蒸餾式萃取手法。

❶ **快沖**是利用底部出口的設計，從中間用大水柱一次的將熱水給到濾杯的高度。等到濾杯裡的熱水都流光了，再給第二次，水量與水位都跟第一次一樣。接著重複這個方式一直到要的萃取量達到即可。而這邊的建議呢是15g的咖啡粉萃出250CC的萃取液。

❷ **蒸餾式萃取**手法則是用小水柱貼近粉層表面持續給水到萃取水柱產生即可停止。蒸餾式萃取是建議30g萃出300CC。

蒸餾式萃取

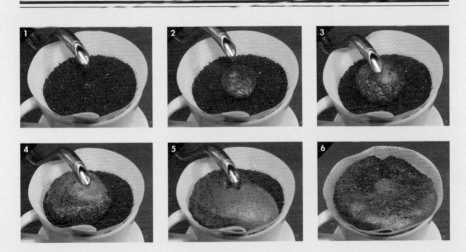

從商品設計開始

賺錢咖啡店經營法則

編　著　醜小鴨咖啡師訓練中心

主　編　陳其衍

美術設計　黃瀞瑢

採訪編輯　鍾侑玲、陳佳歆

發 行 人　南部裕

發 行 所　台灣東販股份有限公司

〈地址〉台北市南京東路 4 段 130 號 2F-1

〈電話〉(02) 2577-8878

〈傳真〉(02) 2577-8896

〈網址〉http://www.tohan.com.tw

郵撥帳號　1405049-4

法律顧問　蕭雄淋律師

總經銷　聯合發行股份有限公司

〈電話〉(02) 2917-8022

2019 年 12 月 1 日初版第一刷發行

禁止翻印轉載，侵害必究。
Printed in Taiwan
TOHAN　本書如有缺頁或裝訂錯誤，請寄回更換（海外地區除外）。

國家圖書館出版品預行編目（CIP）資料

賺錢咖啡店經營法則：從商品設計開始／醜小鴨咖啡師訓練中心編著 . -
初版 . - 臺北市：台灣東販，2019.12
164 面；14.7×21 公分
ISBN 978-986-511-191-5（平裝）

1. 咖啡館 2. 創業

991.7　　　　　　　108018456